21世纪高等学校数字媒体艺术专业 系列教材

立体构成

尹雁华／编著

清华大学出版社

北 京

内容简介

本书分为 7 章，分别从立体构成学科的起源、发展，立体构成的造型，立体构成的基本要素，立体构成的美学原理等方面讲解了立体构成的重大意义和应用领域，能使读者把感性的形象创造和理性的逻辑造型相结合，将立体造型要素按一定的造型规律组合成具有一定美感的立体形态。另外，本书赠送PPT课件、教学大纲、教学教案和课后习题，方便读者学习和使用。

本书可供设有艺术设计专业的本科、专科、职业技术、成人教育等院校师生使用，也可作为从事立体设计相关行业的工作人员和业余爱好者的参考用书。

图书在版编目（CIP）数据

立体构成 / 尹雁华编著. —北京：清华大学出版社，2022.10（2024.7重印）

21世纪高等学校数字媒体艺术专业系列教材

ISBN 978-7-302-61948-2

Ⅰ. ①立…　Ⅱ. ①尹…　Ⅲ. ①立体造型－高等学校－教材　Ⅳ. ①J06

中国版本图书馆CIP数据核字（2022）第178722号

责任编辑：张　敏
封面设计：郭二鹏
责任校对：胡伟民
责任印制：刘海龙

出版发行：清华大学出版社
　　　　网　　　　址：https://www.tup.com.cn，https://www.wqxuetang.com
　　　　地　　　　址：北京清华大学学研大厦A座　　邮　　编：100084
　　　　社　总　机：010-83470000　　邮　　购：010-62786544
　　　　投稿与读者服务：010-62776969，c-service@tup.tsinghua.edu.cn
　　　　质　量　反　馈：010-62772015，zhiliang@tup.tsinghua.edu.cn
　　　　课　件　下　载：https://www.tup.com.cn，010-83470236
印　装　者：小森印刷霸州有限公司
经　　销：全国新华书店
开　　本：185mm×260mm　　印　张：9.25　　字　数：270千字
版　　次：2022年12月第1版　　印　次：2024年7月第2次印刷
定　　价：48.00元

产品编号：097371-01

前言
PREFACE

随着我国经济的高速发展，立体构成这门在美术院校占有极其重要地位的基础课程，越来越在人们的生活中发挥着积极而举足轻重的作用，越来越受到各个领域的重视。因此，如何在立体构成中强化其艺术观念，切实掌握立体构成的基础知识，以使之在艺术设计中得到很好的运用；如何在新的时代背景下，改革、提高、更新立体构成课程的教学方法、教学理念，以使之适应日新月异的科技、艺术的全方位发展；如何继承中国艺术传统，吸收国际先进的艺术理念并融会贯通，以使当代立体构成设计能够最大限度地适应不断提高的大众文化审美、欣赏水平等都是摆在我们面前需要迫切解决的问题。

本书正是基于以上思路，力求在两个方面为学习运用立体构成进行艺术创作提供全面完善的第一手资料。第一，力求详尽地介绍立体构成的发展历史、艺术特点风格的沿革，全面地在理论上对立体构成进行阐述，同时将中国传统艺术中的立体构成元素介绍出来，以便对照与借鉴，使立体构成在艺术创作中具有真正的利用价值。第二，使立体构成不仅在教学实践中成为基础知识，而且使之更加独立化、风格化和艺术化。因此，在理论阐述的同时配合大量的图片实例，直观地体现出立体构成的艺术价值。在这里特别需要指出的是，立体构成自打在魏码包豪斯大学被系统化、艺术化运用解析之后，其已不仅是一门纯技术性的工艺设计手段，也不仅是一门美术学科的技法、技艺手段，而是一门艺术性很强的学科，其最终目的是开阔设计者的艺术思维，革新设计者艺术观念的艺术形式。读者如果从此方面入手进行学习，必将得到更大的收获，为提高艺术修养和艺术水平打下坚实的基础。

本书为读者提供增值服务，包括 PPT 课件、教学大纲、教学教案及课后习题，读者可扫描下方二维码获取。

PPT 课件

教学大纲

教学教案

课后习题

本书内容丰富、结构清晰、参考性强，讲解由浅入深且循序渐进，知识涵盖面广又注重细节，非常适合艺术类院校作为相关专业的教材使用。

编者
2022 年 8 月

目录
CONTENTS

第 1 章
立体构成概述

第 2 章
立体构成的
造型语言

第 3 章
立体构成的
基本要素

第 4 章
立体构成的表现
形式及制作组合

第 5 章
不同材料的特点及
表现技法

第 6 章
立体构成与现代艺
术设计的关系及其
时代性

第 7 章
立体构成在艺术与
设计中的应用

第1章
立体构成概述

教学目的

了解中国传统文化与立体构成艺术的关系，理解并认识立体构成对现代设计的影响及构成中具象思维和抽象思维，掌握立体构成的基本概念和视觉形态。

教学重点

- 中国传统文化和艺术。
- 立体构成与现代艺术设计。
- 立体构成的特征和基本概念。
- 立体构成中的视觉形态——现实形态和非现实形态的特点及形式。

人类从诞生之时，就在不断地完善自我生存的环境和设计着自己的生活。随着时代的变迁、发展，人类对所赖以生存的立体空间环境及物体认识更深，要求更高。在现代社会中，设计充斥了生活的各个方面，例如我们生活中的汽车、建筑、家具、服装、商品广告、商品包装设计、现代数字艺术等。可以说，设计在我们人类的生活中、工作中无处不在，无所不有，它与现代人们的生活息息相关，使人类的生活更美好和舒适。设计（design）在《现代汉语词典》里有计划、设想、设置、计算、计谋、绘图等含义，其意思是对要开展的事情进行设想、计划、规划，是设计师为解决问题而进行的创造性活动。设计师的创造活动必须依靠逻辑思维与形象思维，也就是分析构成要素并获得众多的组合方案，经过优选后设计出某种造型。每种造型的设计都需要对单体物质进行理性的组合，这种组合称为构成艺术。构成艺术是现代设计的基础理论，它包括平面构成、色彩构成、立体构成。

构成是有目的地对一定的元素或材料进行有意识的排列组合，形成新的造型设计。构成的原点带有一定的意志，每个平面、立体、空间的形态都是由各种元素构成的。这些组合的材料称为构成元素，构成元素带有某种目的性和一定的构成技术。

立体构成是从形态要素的立场出发，研究三维形态的创造规律。它利用各种材料进行抽象造型和模拟构造，借助材料和技术手段塑造立体和空间，完成三维视觉造型。它强调"构

想和感觉"，体验的是三维空间的不同物体和造型，立体构成也是一种相对于模仿的造型新观念，包括感性的直觉创造合理性的逻辑，是视觉、技术、材料相结合的综合性基础学科。

1.1 构成与人类历史文明

1.1.1 立体构成与中国传统文化

中国是世界上最古老的文明古国之一，拥有悠久的历史文化，在长达五千年的文化沉淀的过程中，出现了多次的艺术高峰。从旧石器时代和新石器时代出现的石器和陶器，以及各地出土的历代文物和历史文献，都证明了随着历史的发展，我国的艺术和设计文化在不断形成、发展，并融入历代工艺品图案和建筑设计中。可以这样说，没有传统文化做基础就没有现代设计艺术。

中国的构成艺术自古就有，只是没有形成系统的构成理论而提出来，它是随着各类不同的艺术文化融入其中的。石涛在其《画语录》中说："太古无法，太仆不散。太仆一散而法立矣。"这种将对象、物体分解，以便重新组合造型这一精辟的重新组合构成思想，对现代深刻理解"设计"有着重要的启迪作用。

早期的原始彩陶造型和其上面的图形，体现了一种古朴、拙雅的艺术美感，亦与现代抽象艺术有相同之处（图1-1～图1-10）。

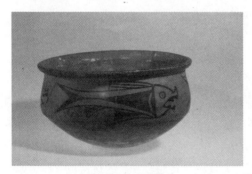
图1-1　鱼形纹样

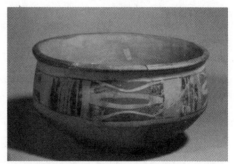
图1-2　色彩与点线面的结合，使图案层次分明，疏密有致

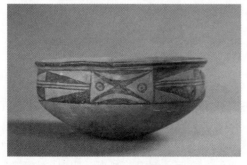
图1-3　原始彩陶，点线面的构成具有秩序之感

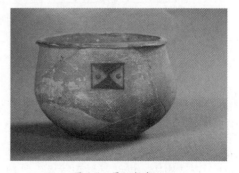
图1-4　原始彩陶

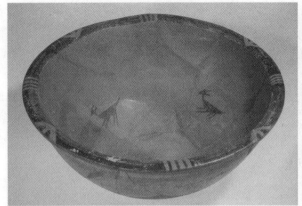

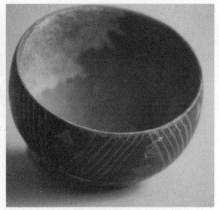

图 1-5 鹿纹彩陶 　　　　　　　　　　图 1-6 几何纹样彩陶

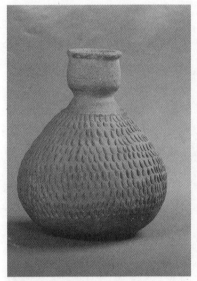

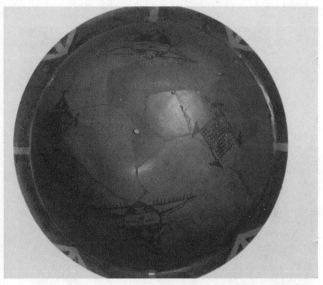

图 1-7 丰富的肌理使物体造型更完整 　　　图 1-8 人面网纹盆

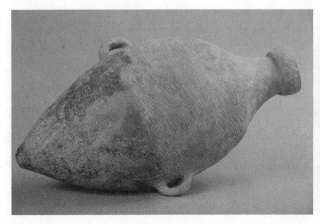

图 1-9 原始彩陶罐 　　　　　　　　　　图 1-10 原始彩陶鱼纹样图

　　河南安阳殷墟妇好墓出土的玉器，运用阴线、阳线、平面、凹面、立体等雕刻手法进行多种琢法，使图案的体面处理有了多层次变化。妇好墓玉器的艺术特点不仅继承了原始社会的艺术传统，而且依据现实生活又有所创新，如玉龙继承了红山文化的玉龙，仍属蛇身龙系统而又有变化，头更大，角、目、口、齿更突出，身施菱形鳞纹，昂首张口，身躯卷曲，似欲腾空，形体趋于完善。玉凤是新创形式，高冠勾喙，短翅长尾，飘逸洒脱。玉龙、玉凤和龙凤相叠等玉雕的产生可能与巫术有关。玉象、玉虎等动物玉雕来自生活，用夸张概括的象征性手法准确地体现了动物的个性，如象的驯服温顺、虎的凶猛灵活等。玉人是妇好墓玉器中最为珍贵的部分，如绝品跪形玉人，头戴圆箍形帽，前连结一卷筒状装饰，身穿交领长袍，下缘至足踝，双手抚膝跪坐，腰系宽带，腹前悬长条"蔽膝"，两肩饰臣字目的动物纹，右腿饰 S 形蛇纹，面庞狭长，细眉大眼，宽鼻小口，表情肃穆。其表现形式在把握立体造型的同时。通过量感和进深度来表现生命力，使平面的图案具有了空间感和立体感，这是妇好墓玉雕以至整个商代玉器的共同特点（图 1-11～图 1-20）。

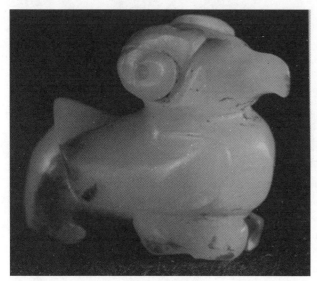

图 1-11　殷墟玉雕

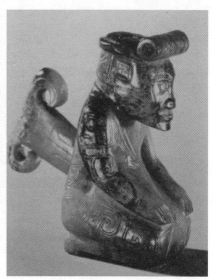

图 1-12　妇好墓出土的跪形玉人

图 1-13　妇好墓出土的玉象

图 1-14　殷墟出土的凤纹雕刻

图 1-15　妇好墓出土的玉龙

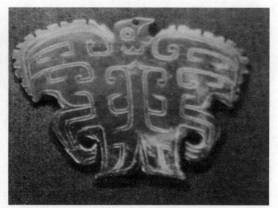

图 1-16　殷墟出土的鸟禽玉雕

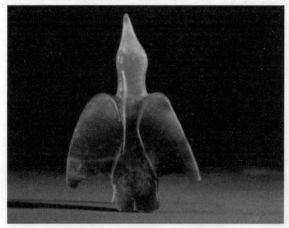

图 1-17　殷墟出土的鸟禽玉雕

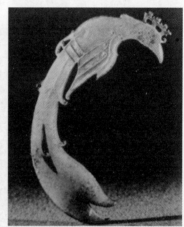

图 1-18　妇好墓出土的玉凤

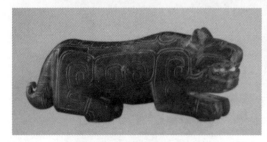

图 1-19　殷墟出土的玉虎

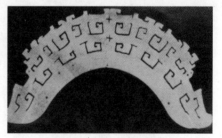

图 1-20　殷墟出土的玉璜

　　商周青铜器是我国也是人类文化历史上极为古老、延续时间极长、取得成就极大的艺术形式之一，是人类表达自己内心情感和对客观世界的理解关注的艺术载体。立体的人、立体的树、立体的山等，每个人从出生看到的就是一个由具有空间体积、立体形态的丰富物质世界。人类文明从最初的繁衍生命到生存质量的不断提高，面对繁杂多彩的生存环境，人类有了制作模仿外部世界立体形态的冲动。商周青铜器的立体形态不仅随着角度、视角、距离远近产生形体变化，它还可通过触摸使人加深对空间实体感的进一步体验。手指的触觉细胞极为敏感，可以感知非常细微的起伏和各种材料所产生的特殊质感，通过对空间实体的触摸，会形

成一个从外在的形象，包括造型、尺度比例、装饰的花纹，到内在质感，包括肌理、体积的凹凸起伏、空间前后的距离感、材料的温度、材质的细腻与粗糙甚至重量的一个综合的完整印象。商周青铜器很直接地表现了三维立体形体结构美的形式。它是以圆雕形式来表现内容的，圆雕是对立体形式的充分表达。商周青铜器的造型主要是以动物为主，造型上单纯夸张，不依赖背景色彩和相互之间的复杂关系来突出自己，而完全依靠自身完整独立的空间形态来显示内涵。它们的造型主要是基本的方圆，再由这两种基本形体变化出各种方与圆的组合体。商周青铜器的装饰纹样主要有龙纹、云纹、凤鸟纹、饕餮纹，运用立体的浮雕形式，塑造得异常华丽。组织形态以平行、垂直、对称的形式和仿生的构成形式组成了富有神秘之美的画面。商周青铜器单纯的造型和形式内容表现的都是人与动物，是人将自身的感情色彩附加于动物身上。大量的阴阳直线密集形态构成表达出先民对神的崇拜，对"鬼神"的敬畏，加强了青铜器作为庙堂重器在国家政治、祭祀活动中的权力象征（图 1-21 ～图 1-32）。

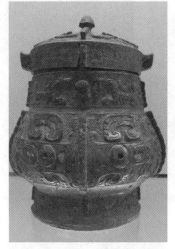

图 1-21　青铜器上的饕餮纹，以对称
　　　的构图形式体现了主题

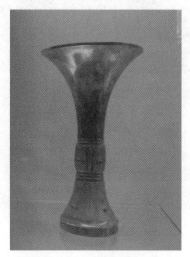

图 1-22　商周青铜器

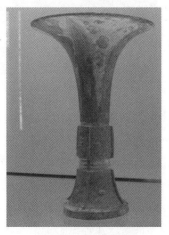

图 1-23　商周青铜器

图 1-24　商周青铜器

图 1-25　以单纯的纹样表现丰富的内容

图 1-26　以重复的波曲纹层层递进，富有韵律之美

图 1-27　造型青铜器

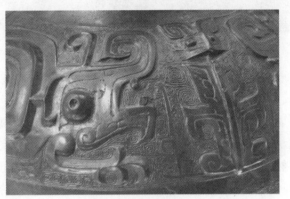

图 1-28　青铜器龙纹

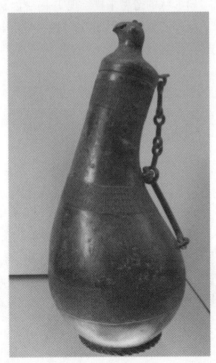

图 1-29　异态化的造型使青铜器在形态上具有了动感

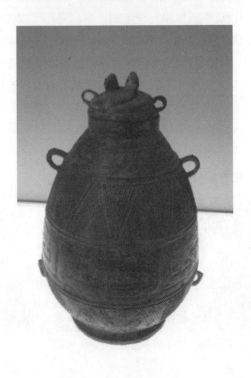

图 1-30　青铜壶

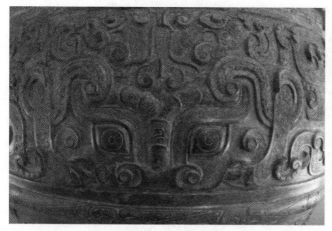

图 1-31 兽面纹

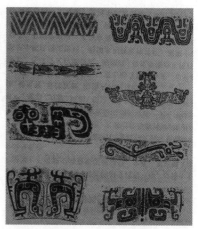

图 1-32 各种图案的表现

春秋战国是我国的一个特殊时期。这一时期文化思想、美学艺术进一步形成，奴隶制的瓦解、各民族之间的斗争和融合、诸子百家的涌现等，使社会经济和工艺艺术都得到了极大的发展。除传统的玉器之外，如漆器、陶器、刺绣、偶人、金银器等，工艺装饰造型和图案的题材内容也丰富了很多，从内容上逐渐摆脱了原始宗教的恐怖、森严的气氛，开始向真实的自然界取材，形式上也逐渐摆脱了与其内容相称的粗犷、严谨、单调的艺术手法，而代之以轻巧、活泼、优美的形式。最能代表春秋战国时代精神的，是脱离了作为建筑装饰品而走上独立发展道路的各种装饰图案，如几何图形、动物、植物和人物的艺术造型，其装饰风格与商周青铜器风格完全不同。它们采用了以弧形状、斜形状的造型来描绘现实中的生活画面给人以生机勃勃，使人感到亲切舒展，而不是神秘、压抑和恐怖。因此，纵观春秋战国的装饰艺术造型的结构形态，可以得到以下几点构成规律。

（1）图案的单独式和连续式结构的合理安排。

（2）立体造型的静中含动、动中有静的节奏和韵律之美。

（3）画面中线条疏密的协调配置，体现了线面结合的合理运用。

以上几点体现了这一时代审美意识的巨大的历史性变化（图 1-33 ～图 1-41）。

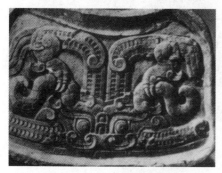

图 1-33 春秋时期晋国陶模，运用浮雕手法

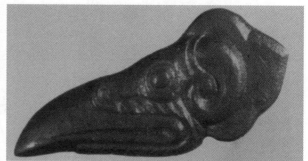

图 1-34 鸟形金饰，简练的设计手法

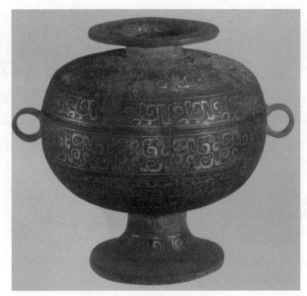

图 1-35　龙纹盖，制作工艺复杂

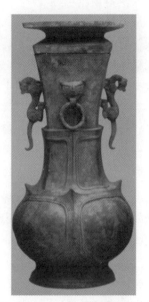

图 1-36　战国兽耳壶

图 1-37　春秋战国时期楚国的卷龙玉佩，形态刚劲有力

图 1-38　春秋战国时期的玉璜，两面纹理

图 1-39　蟠桃纹铜镜，花纹繁复

图 1-40　战国时期楚国的凤形勺

秦汉时期由于封建中央集权国家的统一管理，全国各地的经济、文化有了广泛的交流，特别是汉代整理和发展了先秦文化，可以说是秦以后的一次文艺复兴，在一定程度上奠定了汉文化的根基。秦代的建筑是人类最伟大的建筑艺术品，万里长城的修护、阿房宫的建设等使秦砖成为当时常见也最为重要的建筑材料。秦砖大多数砖面饰有太阳纹、米格纹、小方格纹、平行线纹等。秦砖艺术特色浑厚朴实，形式多样，用作踏步或砌于壁面的长方形空心砖，砖面或模印几何形花纹，或阴线刻画龙纹、凤纹，也有模仿射猎、宴客等场面的纹饰图案，题材广泛，内容丰富、构图简练、形象生动、线条劲健。汉代丝绸之路的开拓，

图 1-41　武士斗兽铜镜

更促进了经济和文化的发展与交流，同时也带动了手工业制作及装饰艺术的发展。这一时期的装饰艺术题材广阔、内容丰富、形式多样，达到了很高的水平。其中，典型的有画像砖和带有装饰纹样的汉瓦当。汉代画像砖的造型图案由于以刀为笔，特点富于力感，挺拔而劲健，层次丰富，利用立体的线面相互组合等不同构成手法，描绘了各种祥禽瑞兽和人物场景的活动场面。汉瓦当的装饰图案大多以对称或放射构图的方式构成，其中云纹瓦当最精彩、最富有动感，它用单双界格线把画面分为四个象限，由于将简约的云的形象做了重复构成，所以仿佛有一种行云流水的韵律美。这类瓦当的纹饰图案已脱离其具体直观形象，运用简略的几何线条描绘勾勒、简单重复，形成一种新的生命力，兼具形式感中的对称之美、运动感中的韵律之美、古朴感中的简约之美，并且实用与装饰为一体，形成了汉代宏大浑朴、雄深雅健的艺术风格（图 1-42 ～图 1-47）。

图 1-42　汉并天下瓦当

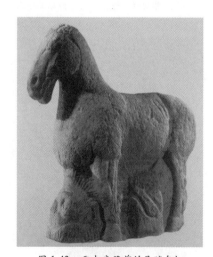

图 1-43　霍去病墓前的马踏匈奴

图 1-44　单于和亲瓦当

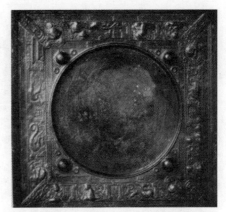

图 1-45　铜地盘，立体点线面的层次

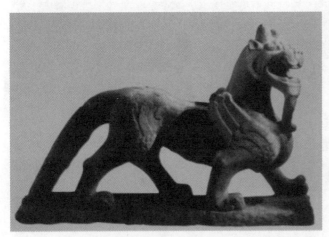

图 1-46　夸张的动态造型

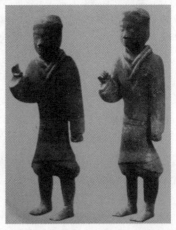

图 1-47　加彩武士陶俑，浑厚的造型

　　魏晋南北朝的历史长达近 370 年，它是"中国政治最混乱、社会最痛苦的时代，然而却是精神史上极自由、极解放、最富于智慧、最浓于热情的一个时代，因此也就是最富有艺术精神的一个时代"（美学家宗白华）。这一时期的艺术有两个特点。

　　（1）以文人阶层追求个体的超然和自适为代表的"魏晋风度"，使艺术从礼教的政治宣传工具从此成为畅神适意的自我欣赏。在表现形式上，这一时期注重于画面线条和空间的精致、流利、潇洒的形式美感。有名的《竹林七贤与荣启期》画像砖，由于是模印砖，在艺术表现手法上，线条纤细、流畅，图案层次简洁明了，有稚拙玄淡、超然绝俗之感。

　　（2）佛教的勃兴掀起了中外文化和艺术交融的高潮。由于佛教是一种"像教"，也就是注重形象的说教，这一时期北方开窟造像、南方兴建寺庙。佛教艺术风行全国，主要艺术手法以雕塑和壁画为主。雕塑和壁画共处于一个统一的空间中，由立体、半立体再到平面的过渡，从而在人们心中引起一种从现实、半现实再到超现实的幻想。佛教中具有代表性的莲花图案和富有西域风格的忍冬草图案，以浮雕彩绘的形式构成极强的秩序感，运用立体的骨骼线由渐变的波纹形做渐层推进，自由多变的叶瓣和丰富多样的组合，使视觉效果更为丰富而具有生气，同时也体现了重复、渐变的节奏感在变化和统一中所起的美学作用（图 1-48～图 1-55）。

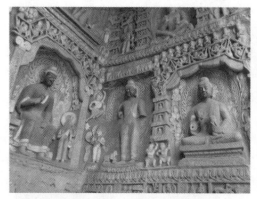

图 1-48　云冈石窟，表现了统一的空间造型

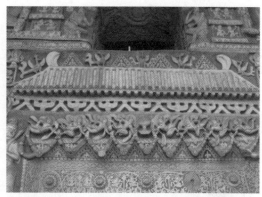

图 1-49　佛像以雕塑彩绘手法为主

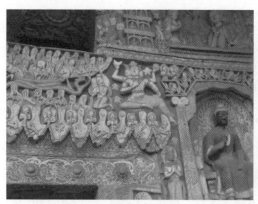

图 1-50　云冈石窟雕塑和壁画

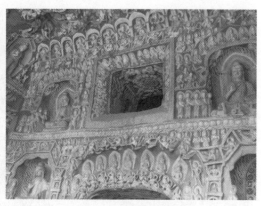

图 1-51　云冈石窟雕塑和壁画

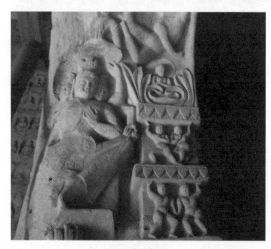

图 1-52　佛像造型

图 1-53　北魏敦煌人字披图，飘柔造型

　　隋、唐是我国封建社会经济和文化空前发展的时期。唐代文化艺术可谓辉煌灿烂，唐人的心态是介于汉人的意气和魏晋的风度之间，也就是介于事功和隐逸之间。这种心态在艺术文化上形成了几个特点。

图 1-54　忍冬草图案，运用阴阳线手法

图 1-55　忍冬草图案，丰富的层次感

（1）礼教美术的兴起。

（2）文人美术的深化。

（3）宗教美术的隆盛。

（4）工艺美术的发展。

　　隋、唐佛教艺术在题材方面与魏晋相比较更为丰富，表现手法也更为多样。这一时期将植物花卉、动物、建筑及自然景观的造型置于其中，如莲花池塘、鸳鸯戏水等，将生活的情趣融入佛教艺术中，形成了活泼流动的气势和自由的情感抒发。一个典型例子是"三兔回旋"，设计者安排了三只奔跑的兔子，巧妙的是三只兔子仅用了三只兔耳连接，相互借用，使得单独看其中任意一只兔子都具有完整的双耳。这种相互借用器官的动物造型运用回旋的手法，表现了一种视觉上的运动感和空间上的进深感，也符合佛教的"轮回"之说。隋、唐时期的工艺美术呈现出华丽、精巧的艺术风格，最为有名的是"唐三彩"，在表现形式上运用抽象与写实的塑造手法，丰富了造型的变化，又利用端丽庄重的釉色和烧陶技术，使形象更加生动，增强了立体感，丰富了色彩效果。隋、唐铜镜以其争芳斗艳的题材、纹饰和造型的明快著称于世。四神、瑞兽、海马、葡萄和花卉是唐镜的基本主题，构图繁复、瑰丽，具有独立性质的造型，如狩猎镜、打马球镜等。造型繁复连绵，运用高浮雕的装饰构成层次的虚实感（图 1-56～图 1-67）。

图 1-56　唐　藻井图案

图 1-57　唐　三兔回旋图案

图 1-58　唐　藻井纹样，层次分明，华丽

图1-59　汉代陶俑，造型活泼优美

图1-60　汉代容器

图1-61　陶马

图1-62　乐伎俑

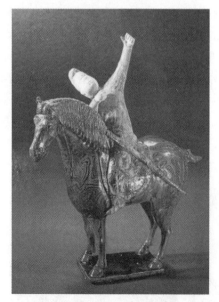

图1-63　三彩俑

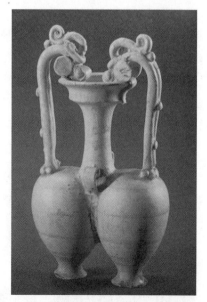

图1-64　隋　白釉双腹龙柄瓷传瓶

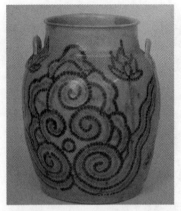

图 1-65　唐　福禄彩云纹罐

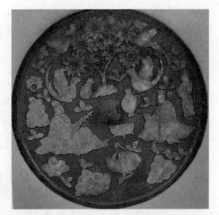

图 1-66　唐　螺钿人物铜镜，华丽的艺术风格

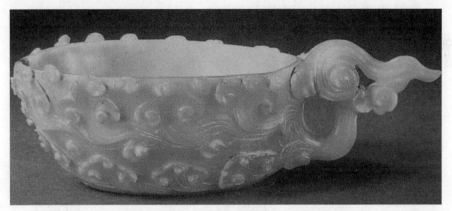

图 1-67　唐　玉云形杯

　　五代和宋元是唐代之后中国历史上文化又一灿烂辉煌的鼎盛时期。文化艺术上有以下几个特点。

　　（1）文人画的兴起，以及适应民间需要的商品性绘画的兴盛。

　　（2）建筑艺术的发展。

　　（3）工艺美术的全面发展。

　　（4）雕塑艺术高超的写实性。

　　尤其是陶瓷工艺在这一时期达到了中国陶艺艺术的高峰。精丽、典雅、含蓄是这一时期的艺术风格，这种风格是对早期中国陶瓷的粗犷风格和后期明清陶瓷细腻风格之间进行调和的一种表现。它通过体与面造型的起伏流动使实体形态的块面加强了意想空间的深度与变化，利用器表上图形之间排列技巧产生了视错觉构成空间平面。宋元时期的雕塑除宗教雕塑之外，也有很多表现世俗生活的情趣塑像和情节塑像。这些塑像在写实中带有适当的夸张，与山水泉石和谐统一，情节与场景真实动人，设计自然巧妙。这种人为有意识的设计空间和自然结合的造型变化，以不同的视觉角度表达立体形态，体现了人们对生活的需求和愿望。情节与场景相结合后将造像放置其中，体现了变化与统一的构成规律，也是现代数字艺术学习的典范（图 1-68 ～图 1-81）。

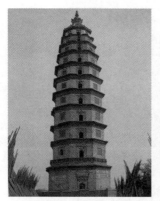

图1-68 宋 开元寺塔

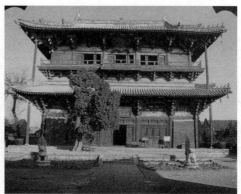

图1-69 独乐寺观音阁

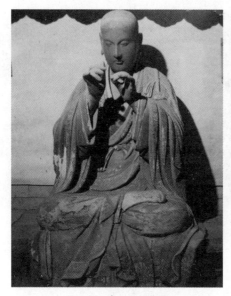

图1-70 宋 罗汉坐像

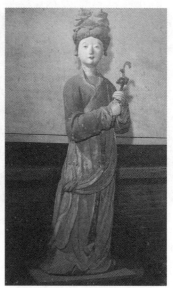

图1-71 晋祠彩塑侍女像

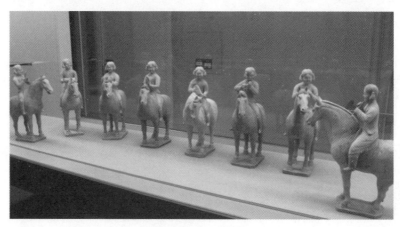

图1-72 唐 骑马俑

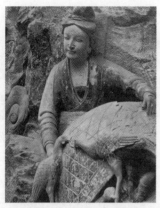
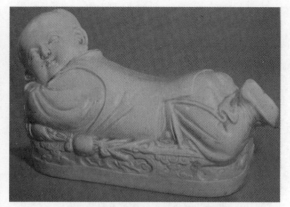

图 1-73 宋 大足石刻养鸡女　　图 1-74 宋 白瓷孩儿枕，造型栩栩如生

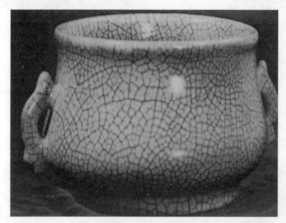
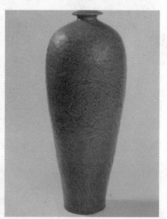

图 1-75 哥窑鱼耳壶　　　　　　图 1-76 青瓷牡丹萱草纹瓶

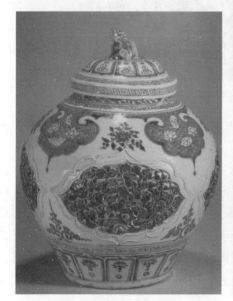
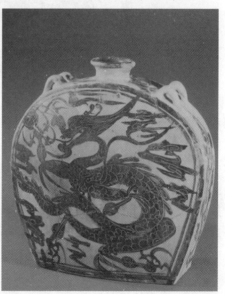

图 1-77 青花釉里红开光镂花瓷盖罐　　图 1-78 白釉黑花龙纹瓷扁壶，画面产生了动感

17

图 1-79 云纹盘，高低起伏的变化

图 1-80 绿瓷壶

图 1-81 蓝叶盘

明和清是中国最后的两个封建王朝，也是中国文化在一些方面走向衰落而在另一些方面取得空前发展的时期。这一时期社会经济、政治与思想文化的发展变化，以及资本主义萌芽的出现，新的文化思想与审美情趣渗入文人书画和各工艺品及建筑之中。尤其是在园林建筑上，明清建筑师在设计中利用有限的空间，借用自然物体，如引水、改变地势的起伏等，或利用场景，如叠石、植树栽花、修建亭馆廊轩等，化整为零地分割空间，在曲径通幽中创造丰富耐看的景观。设计者还善于在置景中融合绘画，在建筑装饰上发挥诗歌、书法、工艺的效能，从而造成了笼罩着超时空文化氛围的意境。明清园林在有限的空间里组织引导了视线的流动，使视线走出了形态之外，从一个空间流动到另一个空间，扩大了空间的感觉，暗合了现代立体构成中空间与形态的基本理论（图 1-82 ～图 1-85）。

图 1-82　瑞云峰　　　　　　　　　　图 1-83　网师园月到风来亭

图 1-84　苏州园林　　　　　　　　图 1-85　留园通过叠石创造丰富的景观空间

1.1.2　立体构成与现代设计艺术

现代设计艺术是 19 世纪末 20 世纪初出现的一种艺术和科学结合的艺术形式，它是人类文化发展的必然结果。现代设计运动是延续时间较长、席卷面较大的一场运动，从 19 世纪末到第二次世界大战结束，涉及欧美各国的各个意识形态领域。

20 世纪初，西方科学技术进一步发展，艺术设计者认识到科学技术在设计上对日常生活实践所起的重要性和时代发展的必然性。他们不再以狂热的、感性的新艺术来看待世界，而是以理性的思维接受现代科学技术，使艺术与技术较完美结合。这一时期，各个流派的艺术

兴起改革运动，如立体主义、未来主义、达达主义等也相继出现。"现代艺术"和"现代艺术设计"二者相互影响、相互借鉴而发展。现代艺术设计运动有别于以往任何时期的艺术运动，它涵盖范围大，涉及领域广，符合人们生活水平对物质社会高速发展的需求，是最具有个性和最大众的设计艺术的创新运动。这一设计运动主要流派有俄国的"构成主义"、荷兰的"风格派"、德国的"包豪斯"设计。

第一次世界大战期间，处于独立艺术的"构成主义"和"风格派"得到了进一步的发展。战争结束后，它们陆续传播到匈牙利、波兰等欧洲各国，奠定了其艺术风格和设计特征，也使这些国家对"构成主义"和"风格派"有了更深层次的认识和了解。这两个流派共同的特点都是以立体主义为基础发展起来的，并且使立体主义上升到更理性化和逻辑化的顶峰，其明显的特点为设计中追求相对的均衡和绝对理性的直线构成，造型带有明显的数学计算与几何合成。另一特点是设计中反对有饰线的造型，主张无饰线的设计。他们的设计风格和主张在第二次世界大战后对各国设计艺术的表现形式起到了决定性的影响，并且从社会功能性上改变了设计的发展方向，领导着设计领域的新潮流。

立体构成在造型表现中研究的是物体的立体形态和虚实空间，通过三维或多维造型形态、空间变化、材料效果来体现物体的视觉关系和视觉美感。立体构成在学习训练中，无须设置具体目标，也无须为某一具体设计门类服务。它适合所有的设计艺术。立体构成作为现代设计的基础课程，其目的在于培养立体造型的感觉能力、想象能力和构成能力，能从客观世界众多的形态中概括、提炼、抽象地表现物质形态。在基础训练阶段设计的作品往往能够为以后的专业设计奠定基础（图 1-86 ～图 1-94）。

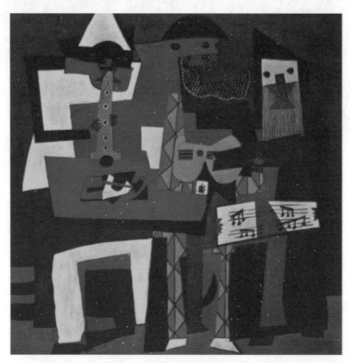

图 1-86　毕加索《三个乐师》相互重叠的线面形成视觉空间

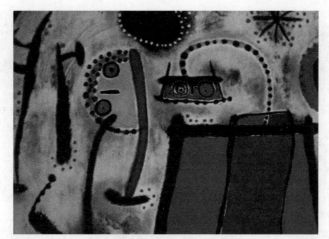

图 1-87　米罗星空单纯的造型充满了童趣

图 1-88　达利《欲望的住宿》

图 1-89　考德尔《橙色画板》以金属丝和发动机金属片组成的活动雕塑

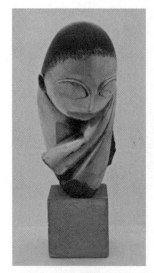

图 1-90　布朗库西《波嘉尼小姐》极简主义的
雕塑造型

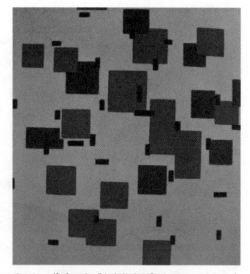

图 1-91　蒙德里安《色彩构成 A》大小不一的色块在
视觉上形成了空间

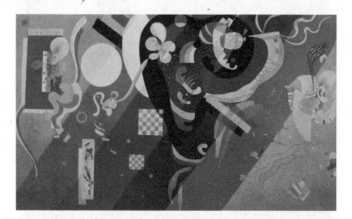

图 1-92　康定斯基《构图九号》倾斜的色块和图案组成了装饰性极强的画面

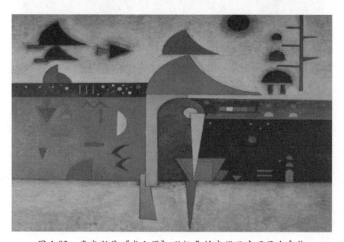

图 1-93　康定斯基《光之源》以抽象的点线面表现了生命体

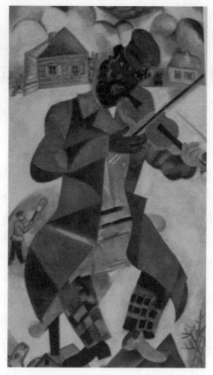

图 1-94　夏加尔《绿色小提琴家》

在立体构成中，空间变化是以力的运动变化而形成的形态意识。立体构成是表现三维空间的，它借助材料和技术来塑造立体形态和空间造型，并完成三维视觉设计。立体构成的空间变化可从三个方面进行分析。

1. 以多个视点进行观察

在视觉化和触觉化的感受上体验出形态之变化，并强调其"构想和感觉"。

2. 把握空间形态的变化

首先，必须从长、宽、深三个维度入手，并且理解认知形态的正侧、前后、深浅、大小、厚薄和高低等位置的整体形象，树立起与平面不同的立体造型方法。其次，对视知觉的理解，通过对量感与生命力的表现，创造出在物理上、视觉上均具有立体空间的造型形态。

3. 空间构成变化是现代造型设计的新理念

空间构成变化包括感性的直觉创造和理性的逻辑思维。在立体的空间形态活动中，将材料按不同形状分为块材、面材、线材，与点、线、面相对应，构成基本形态元素，然后在立体造型上组合排列出空间的变化。这不仅是材料的运用，也是个人情感直观的表达，是形态的逻辑创造，更是科学的造型方法。

所以，立体构成的设计训练是综合性的，是以视觉、技术、材料为主题而结合的基础学科。在立体构成的同一形态中，运用不同材料可构成材质的对比关系。材质的对比不会改变造型的变化，然而会形成较强的艺术感染力，比如木材的朴实自然、金属的坚硬凝重、丝绸的柔软舒适等，会给人以丰富的心理感受。

1.2　立体构成课程体系

1.2.1　立体构成学习的目的及特征

立体构成学习的目的是通过客观物体在抽象视觉构成中对空间形态的感知和体验,以物象块、面、体为构成视觉元素,按照一定的美学法则使物体形态达到设计者的要求,创造出理想的造型形态。在现代生活中,多维的立体空间造型设计艺术比比皆是,如雕塑艺术、动漫艺术、建筑设计、室内设计、工业设计等,其基础研究都必须从立体构成入手。所以,立体构成的学习是培养和掌握立体空间造型的良好开端。

首先,立体构成学习的基础就是对造型的研究和设计,具备了一定的造型能力和综合设计能力,对以后所从事的专业设计至关重要。立体构成表现的是物体不同块面和不同空间的各类形态造型,因此,要严格把握其形态并创造形态,能根据外在的表象研究形态本质和逻辑构成,培养设计者的立体造型能力、空间想象能力和立体归纳演绎能力,加强设计者的逻辑造型思维能力。

其次,强化设计者的立体感觉,对立体构成的学习研究就是培养对物体的立体感觉。三大构成中立体构成是我们对客观世界物体最直观、最完全的表现,因为立体构成让我们对所设计的艺术造型在材料及空间塑造上更真实、更深刻。这一过程使设计者对立体的感觉更加明确和丰富。感觉在艺术创作和设计创造中非常重要,它不仅是创作者的直观判断力,也是受众者在欣赏作品时的直观判断力。例如,不同的人看蒙娜丽莎就会看得出蒙娜丽莎不同的笑容,这源于受众利用自己的直观判断并将个人情感融入了作品。所以,良好的感觉在立体设计中有助于形态的塑造、情感的表达。在立体构成设计中,设计师敏锐的立体感觉将更有助于把握住复杂形态的构成规律,并塑造具有空间美感的视觉形态。

最后,有助于加强设计者动手能力的训练和表现技巧的提高,立体构成可以说是技术与艺术的结合,相对于其他基础课程来说,其表现形式和技巧将更为多样化,而丰富多样的材料和加工工艺使立体造型的表现更完整和更精彩。在创作设计过程中,设计者从形象的构思到形式的表现,接触了不同的材料,也了解到各种加工工艺,结合形态自身的结构规律,创造多维立体形态和空间变化。在实际的制作设计中,设计者可以总结和积累经验,提高表现技巧,在综合设计中提高设计师自身的综合创造能力。

1.2.2　立体构成的基本概念

我们生活在丰富多彩的世界里,而世界是由各色各样形态组成的。从自然界的日月星辰到山川河流,从人类居住的建筑到使用的日常生活用品,都属于三维或多维的物质形态,也就是我们通常所说的"立体物"。客观物体都有其独特的形象和状态,这亦是该物体的三维形态。当属于二维形态的空间范畴的表现手段不能满足多维空间造型的需求时,就需要通过

立体构成来表现三维或多维空间了，那么什么是立体构成？一般的解释为立体构成是三维形态的造型设计。但由于现代设计中各类专业的相互融合，尤其是数字艺术的兴起，在三维基础上又将时间与空间、运动与空间等作为立体构成的元素，使基础的立体构成由三维空间增加到了四维或多维的空间。在三维基础上加入意念因素，成为多维的超时空的形态，多维形态由于突破了传统二维平面和三维立体之束缚而使设计得到了极大的拓宽。

立体构成从形态要素的立场出发，运用立体造型元素和构成规律，借助材料和技术手段来表现空间和塑造立体形态。它强调构想和感觉，以客观物象为模拟构造进行抽象形态的设计，以复杂的空间体验为视点。在二维平面中，形状可确定某一物体，而立体构成由于多维化的空间视点，使物体没有固定的形状和轮廓。它随观察者的角度和距离的变化而发生变化，产生不同角度的造型形态。这是立体构成研究立体形态本质的活动，也是三维化空间形态的体验。

立体构成是对客观物象模仿的造型艺术，以感性的直觉创造和理性的逻辑思维为基点，在多维的空间立体形态上，运用各种材料和技术，将造型元素构成按照一定的美学法则组成新的艺术形态，以材料为媒介，以科学的方法进行造型设计，表达设计者的情感意愿。所以，现代立体构成不仅仅是设计学科中的基础课程，更是一门将视觉、技术、材料等结合的综合性课程。

1.2.3　立体构成的视觉形态

客观世界对人类文化来说是永恒的主题，人类的文化活动就是艺术与设计发展的活动，例如，从原始岩画艺术到古典建筑的装饰设计，中国水墨艺术和西方油画艺术。中国传统图案的构成及设计形式，均剖析体现了人们对客观世界的真实反映和各种意象化。对客观世界从外部形态的模仿到内部结构的变化构成剖析，客观世界中的一切成为视觉艺术创造设计的本源。在客观世界里存在着视觉形态的所有要素，如空间、对称、平衡、光影、色彩、肌理等。这些视觉形态的基本要素为设计师研究自然、解读自然、强化视觉思维提供了丰富的素材。通过针对性的训练，设计师可以将客观世界中的自然形态提取转化为具有一定美感和寓意的立体形态。

如何理解客观世界中的视觉形态？方法就是将客观物象具体表现出来，先用视觉语言化来定义。例如，以"青春的舞动"为主题说明，设计者首要考虑那是怎样的状态，该用何语言来表现：年轻脸庞上的笑容，欢快轻盈的舞步，身着多彩的服饰，变幻的背景等。再以视觉形象具体化：色彩基调为明亮的，色彩种类为多彩的。造型上以动感的或圆润的造型为主。在表现形式上可以重复构成、渐变构成来体现其韵律感和节奏感。实际上就是通过艺术设计，将抽象的、不确切的意念形象，通过视觉形态具体化地表达出来。

1. 立体构成的形态分类

形态是何物？它是客观世界中我们所看到立体的物质存在。在空间中，立体占有实际的位置，被称为形态。由于其没有固定不变的形状和轮廓，在不同角度会产生不同的外形。任何形态都是形状多面化的表现，这是造型设计研究的结果。客观世界中物质形态很多，从形态的本质可分为现实形态和非现实形态。现实形态是真实的，是看得见、摸得着的。我们主要研究和掌握的是现实形态。现实形态包括自然形态、人工形态。

自然形态是自然界已经存在的物质形态（如天空中流动的云彩、田野中的花草树木等）。自然形态又包括有机形态（如自身生长的动植物和通过外力辅助生长的寄生物)和无机形态(如化合结合的化石、熔岩以及物理组合的天体)。

人工形态包括：人工产品（如采用自然资源制作的木制品，用人造材料制作的塑料制品、钢铁制品），符号结构（如纯粹形态的数学，记号性形态的标志、纪念碑），系统设计（如实用形态的器皿，结构形态的建筑和桥梁，机构形态的机械）。这些人工形态也是我们人类将自然规律总结后将意识进行物化的结果。

非现实形态其实并不真实存在，只是为了更准确地去认识和研究，它分为概念形态和异幻形态。概念形态是不能直接知觉到的，是表达抽象概念的形态，也就是其形态必须转换成可见的形态构成要素才有意义，具有概念抽象的品质。异幻形态是存在于人的梦幻、预测和意念中的形态，并非真实存在的客观实体，异幻形态往往与自然规律相异而呈现怪异荒诞的面貌和理性特征，例如中国传统戏曲中将人物按其性格或特征设计成相互不同的造型：黑脸的包公、身长双翅的雷震子、大白脸的曹操等。人们赋予其特异的功能，加以神话，表达人们某种特殊寄托。

2. 具象形态和抽象形态

形态变化是以所受内力为依据的。康定斯基在其《点线面》一书中说："欲理解某要素之概念时，有两种探求方法，即外在概念与内在概念。理解内在概念时，形态本身并不是要素，而是其形态内充满的紧张力，才是其内在要素。所以，欲把一幅绘图具象化时，你所要注重的，绝不是那些外面之形态，而是在形态内所隐蔽着的那些内在之力。"这充分说明了内力变化的形态感受为力象，也就是生命的形象。把无生命的物体感受为有生命的物体，作为设计者赋予其感受，这是创造人工形态的关键。例如，《西游记》中各类神、怪、妖都是以客观世界中各物象演变而成的。作者吴承恩在创作其小说时，据说曾在连云港的花果山隐居，根据其山的花草怪石创造了神通广大的孙悟空及各类不同形态的神怪人物等，并且创造了各神仙居住的"七十二洞府"。作者在《西游记》中将无生命的形态赋予生命，将概念化形态以物质形态具体化，给读者以由内向外的力量和生生不息的感受（图 1-95 ～图 1-98）。

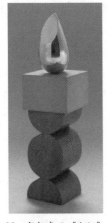

图 1-95　布朗库西《火炬》室内
空间中不同的材料组合

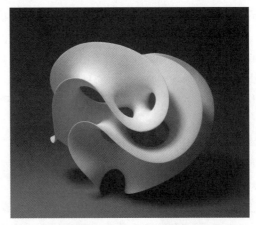

图 1-96　艾瓦海德《抽象立体构成》

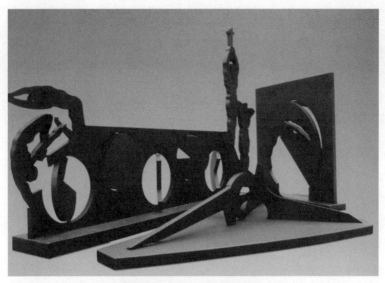

图 1-97　罗德里格斯《群雕》

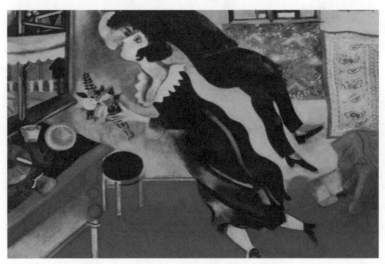

图 1-98　夏加尔《生日》

　　在艺术造型活动中，形态分为"具象形态"和"抽象形态"。具象形态是未经提炼加工的原型貌，即自然形态。抽象形态是不具有客观意义的形态，它是以纯粹的几何形态来表现客观意义的形态，是具体形态的高度提炼和概括。艺术家通过对自然形态进行夸张、变形处理后构成装饰形象，又通过对装饰形象的简化、提炼形成抽象形态。

　　实际上，具象形态和抽象形态在造型活动中均是以抽象的方式来表达的。人类在认识过程中处于不同的阶段，一般对提炼程度高的称为抽象形态，提炼程度低的则称为具象形态。它们各有其特点，设计者在运用中可对其进行艺术创造。在立体构成设计中，注重抽象形态的创造，有利于抓住形态的主要因素，培养概括、提炼形态造型的能力，可以更好地认识、理解形态，把握不同形态的本质特点，创造设计出好的艺术作品。

综合练习：

（1）了解中国传统文化中的立体构成艺术。

（2）简述立体构成与现代设计的关系。

（3）理解视觉形态中具象形态与抽象形态的关系。

（4）以速写的形式对自然物象进行视觉抽象记录。

第2章
立体构成的造型语言

📍 **教学目的**

　　认识并理解空间立体造型的形态，把握实体空间造型和意象空间造型的设计；理解立体构成中的归纳法和演绎法，认识并掌握立体构成中形态要素的特征和关系；理解多维空间在设计中的特点，认识立体构成的表现形式。

📍 **教学重点**

- 空间立体造型的特点与设计形式。
- 立体构成中逻辑构成的表现形式。
- 立体构成中多维空间的构成形态。
- 立体构成中美的形式表现法则。

2.1　立体构成的逻辑思维能力

2.1.1　了解认识空间立体造型感觉

　　空间立体包含了虚无的空间和立体的物质形态。它所表现的空间不仅仅是三维的，同时还包含了时间，成为四维空间。立体的空间知觉是一种潜在的感觉。空间是一种虚无而又无限的，它是一个复合词，由"空""间"组合而成。空，是虚无，在天地间向四方无限地延伸和扩展；间，是以"门"和"日"的内外结合，喻为门之日光照射，也有空当、缝隙的意思。"间"又被认为客观事物中的相互关系，如亲情之间、天地之间等，表现了其中具有一种精神和情理（图 2-1 ～图 2-3）。

图 2-1　建筑的面体与造型的线体间形成了多形态的空间

图 2-2　建筑与现代雕塑构筑出了丰富的空间造型

图 2-3　建筑造型上的虚实线条穿插形成了多形态的空间

　　对于空间立体造型而言，空间并非三维实体，而是实体周围的空虚部分，其本身是无法被造型和限定的，立体空间必须借助实体来完成造型。实体需要通过具体化的大小、容积、轮廓形状等因素来构成空间。实体是有限的、实际存在的，而空间是虚无的，但空间又是能够被感知到的。因此，实体形态的创造，实际上也是空间形态的创造。空间和实体是互为表现的。假如没有足够的空间，客观实体就无法被限定。空间是无限的宇宙空间，它比客观实体更早而存在于世界。然而，客观实体又决定了空间的性质和状态，没有实体的空间是一片空白，无任何意义。当实体出现并占据空间后，空间内部就有了造型形态，同时也出现了新的空间。这些新的空间立体造型反过来又影响着实体的实际效果。在空间立体造型中，空间本身也可以作为形态造型来表现，客观实体在形态创造上呈"正形"，表现形式从有限状态到无限状态延伸；空间在形态创造上为"负形"，表现形式从无限到有限。两者的本质是：实体形态是内力运动变化的结果，空间形态是空间里运动变化的结果。现代空间立体造型的设计，在表现形式上，空间不再是为了接受实体来存在，而是以设计的元素来存在的（图 2-4 ～图 2-6）。

图 2-4　上海世博会伊朗馆

图 2-5　上海世博会韩国馆

图 2-6　实态空间与虚态空间的对比

　　从物理、生理和心理层面来理解空间，即是时间与空间、物质与精神、理性与情感的统一体。这些空间可分为物理空间和心理空间，相对于运动现象中的静态和动态，动态的元素表现为物理空间，静态的元素表现为心理空间。

物理空间是实际的空间形式，它是实体占有或限定的空间存在形式，是有形的，被实体所包围并依靠实体来形成自身的长、宽、高。物理空间可以测量、划分、限定，其空间具体是形体间的空间和隐藏的虚线、虚面、虚体，这是一般的空间范围。它取决于实体的造型和组合，不同的立体形态会表现出不同的立体空间。物理空间分为内空间、外空间及内外空间三种表现形式。内空间是被包围在实体形态中的空间，是不完全包围的空间，表现为半封闭（形体不完全封闭而又包含在形体中的空间，具有较强的视觉吸引力）和不封闭（以不连贯的形体限定在有限的空间范围内形成的形体间的空间）两种形式；外空间是客观形态以外的空间，它包围客观形态，但也受客观形态的限制，是开放的空间，视觉效果明亮、通透，但不如内空间的空间感强；内外空间是某一形态的内空间中包含着另一形态的外空间，其视觉效果是空间层次多、空间效果丰富（图2-7～图2-9）。

图 2-7　上海世博会法国馆

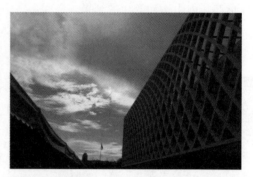

图 2-8　上海世博会法国馆

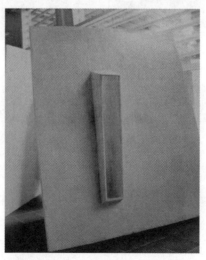

图 2-9　实体造型设置出多样化的空间

心理空间是不实际存在但可以感知到的空间，也称为意象空间。它是在无形态空间中表现出形态的内力、动感和体面变化。它没有明确的边界，但其空间也由客观形态来限定，其目的是将人的创造视觉引入实际空间之外的深空间，这是一种层次较高的能反映出设计者的综合修养和空间意识的艺术创造。心理空间的表现形式为内力空间意象、动态空间意象、体

面空间意象、指向性空间意象。内力空间意象是形态向周围扩展渗透增强空间力的表现，以心理感知扩大空间立体造型；动态空间意象是通过客观实体的动态气势来拓展某特定的空间位置；体面空间意象利用体与面的起伏流动，表现其空间感，物体形态体面的流动感能使人的视觉感受到空间的变化，体面空间感又可以使人的视觉延伸到无限的空间中，增强空间立体的变化和深度；指向性空间意象是运用形态的造型指示，通过形态的造型方向和原朝向而调动的视觉方向性空间感觉，利用指示方向的形式来表示空间的存在（图 2-10～图 2-13）。

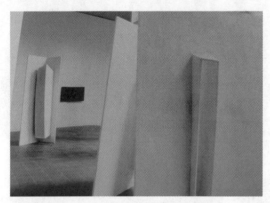

图 2-10　德国波查姆博物馆　　　　图 2-11　利用实态的物体增强周围空间的流动感

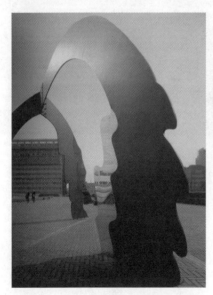

图 2-12　利用面体的起伏流动表现空间感　　图 2-13　有形空间与无形空间的对比

　　针对空间立体造型，我们必须要创造一定的空间感，而要创造较完整的空间感，首先，需要制造空间紧张感。一般来说空间紧张感有两种状态：第一是客观形态从原有状态中脱离，第二是空间配置上须有两个以上的形态要素。这两个分离的形态要素构成了一个整体的最大距离，由于此两个形态要素组成的整体最大距离超越了原状态距离，在视觉和心理上就会构成一种空间的紧张感，制造空间紧张的方法有制造点的紧张感（以点进行立体造型，放置于某位置，使其完成对整体布局所产生的强烈视觉影响力）、制造线的紧张感（利用线的某

一方向进行力的作用，可感觉到延伸的力量和其方向，线的紧张强度和其长度、粗度成正比）、制造角的紧张感（利用夹角两直线的长短差异表现空间的紧张感和形态的前进感）（图2-14～图2-19）。

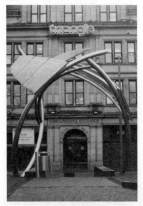

图 2-14　抽象的几何造型形成简洁的空间，
金属质感与传统建筑突出了现代感

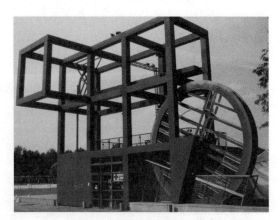

图 2-15　运用线框架形成空间

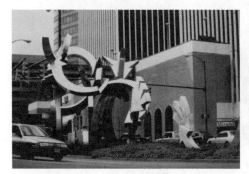

图 2-16　现代雕塑

图 2-17　曲线构成的有形空间

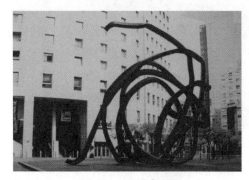

图 2-18　现代雕塑法国

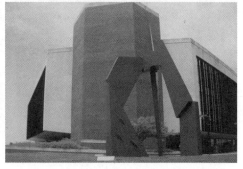

图 2-19　利用直线夹角的差异表现紧张空间

其次，强调空间进深感。塑造空间立体造型的原则是以深度来把握物质形态。立体空间的进深度是指物体形态或空间的距离，强调进深度就是强化形态空间的进深，它是在有限的深度中创造无限的深度。进深感也属于心理的进深，在同样的立体形态和空间上，创造使人感觉比实际深度更深的进深感。强调空间进深感的手法主要有五种。第一种，加强透视效果，

运用同样的物体在不同距离上投影与视网膜上的形象不同，距离远者小而近者大，这种方法加强了视觉上的透视效果，增强了形态空间的进深感；第二种，采取镜子反射，利用镜子对物体的反射来增强进深效果；第三种，运用阴影和明暗来强调立体感；第四种，加强物体形态的层次感，利用物体的遮挡等手法来增加形态的层次感，达到物体空间的进深感；第五种，通过错视的表现形式，如利用光影效果、虚假形体、隐藏终端、矛盾空间等达到空间进深的效果。

最后，创造空间流动感。空间流动感是虚空间的扩张和延伸。空间不同于实体，它是一种连续和无限，是相对动态的，因流动而得以无限扩展。因此，空间感需通过视觉的移动和思维的流动来感知其形貌，使我们对空间产生联想。在创造空间的层次和进深度上，运用"分隔和联系""引导和暗示"等表现手法，可使空间的流动感更强烈（图2-20～图2-23）。

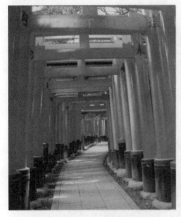

图 2-20　表现进深的空间

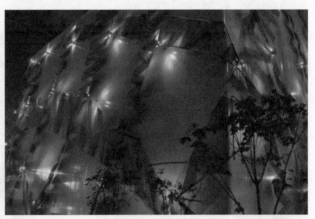

图 2-21　强化视觉空间

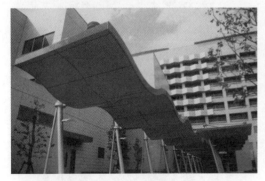

图 2-22　运用面体的流动感形成空间的无限流动

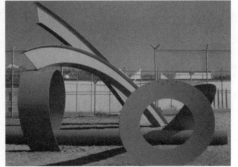

图 2-23　利用空间错觉加强层次感

2.1.2　立体构成中的归纳法和演绎法

立体构成是一种开发潜在创造力的造型方式，不同的构成元素在设计中的组合是不能随意放置的，不一样的造型可以改变和影响人们的心理，不同的立体空间也传达着不一样的信息。设计师在创造构成元素中要突出内容的独特性和造型的个性化，并强调物体形态立体空间的

本质，因此，应使用构成法则中的逻辑思维方法来塑造形态，确定空间造型。逻辑思维的途径有两种——归纳法和演绎法。

归纳法，是从特殊到一般，从个别形态中寻求概括性的构成形式，其优点是能体现客观事物的根本规律，且能表现事物的共性；演绎法是从一般到特殊，是从既有的普遍性结论或一般性事例，得出个别性结论的方法，由普遍形态演化为特定形态，其优点是由定义根本规律等出发一步步推进，逻辑性严密结论可靠，能体现客观事物的特性。

在立体构成中，归纳法的表现形式是在感性认识的基础上，分析造型的意向特征，充分发挥想象力，将自然界中本无关系的物象联系起来，寻求它们之间的共性因素，使其"异质同化""同质异化"，从而创造出富于想象的形态。演绎法的构成形式是对客观物体先确定其形态的若干因素，然后以排列组合的方法，对各要素进行多种造型编排，是一种富于理性的缜密的思维方法（图 2-24～图 2-30）。

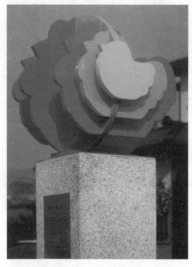

图 2-24　色彩归纳形成造型

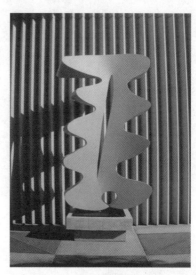

图 2-25　以归纳法使线材与板材形成现代抽象雕塑

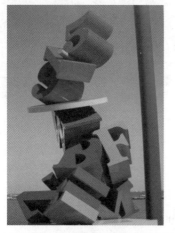

图 2-26　利用数字组合排列形成造型演绎产生时代感

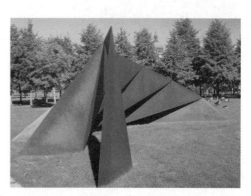

图 2-27　景观设计

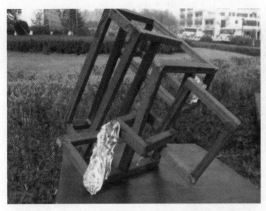

图 2-28　学生作业

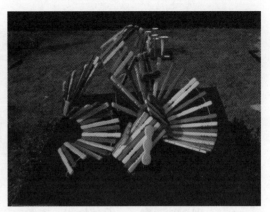

图 2-29　学生作业

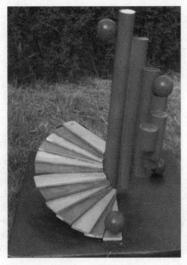

图 2-30　学生作业

2.1.3　立体构成中的形态要素

在视觉形态中，就形态的外形来说可归纳为两类，即"具象形态"和"抽象形态"。具象形态和抽象形态的关系是对立统一、相辅相成的。具象形态是未加提炼加工的原态型，即自然形态；抽象形态是从自然形态中提炼、变化出来的形象或形态，是以几何观念来表达客观意义的形态，观者利用常态的视角无法辨认其原状态的形象和寓意。从客观自然形态中提炼变化出的形象或形态，无论观者是否看得懂，其物体都是抽象的。造型活动中具象形态和抽象形态都是通过抽象的方法来完成的，只是由于人们的认识处于不同的阶段和层面，提炼程度不同而已。提炼高的为抽象形态，提炼低的为具象形态，它们各自都有其不同的特点，在立体造型上是一种相对意义上的具象和抽象。

立体构成中的形态要素，由于其构成要素之间相互复杂的互动性，所以寻求其形态要素之间的空间心理特征和立体视觉关系至关重要。

1. 形态要素的特征

- 形态（点材、面材、块材、线材）、色彩、肌理三要素。
- 形态的长度、宽度、深度三维空间。
- 形态的平面、立面、侧面三视图。
- 形态的表面、边缘、棱角构成要素。

2. 关系要素

空间、方向、数量、位置、重心，构成物体形象中相互关系和相互配合的要素，决定视觉元素间彼此位置排列的关系。

3. 功能要素

- 心理精神要素——通过物体形态及表现形式来实现。
- 生理精神要素——运用结构和构造的关系直接产生（图 2-31 ～图 2-37）。

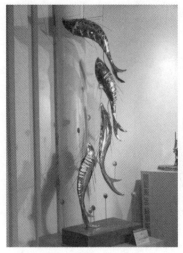

图 2-31 以鱼为原型形成抽象的心理空间

图 2-32 建筑灯饰造型

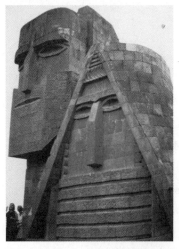

图 2-33 沧桑的材质设计、抽象的表情处理使老人更慈祥

图 2-34 抽象处理的拓荒者与企鹅更增添了情趣

图 2-35　耐克广场上的现代艺术

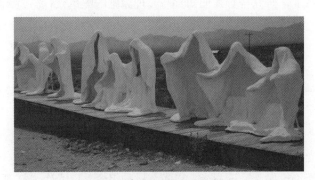

图 2-36　高速路上的现代雕塑

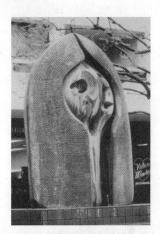

图 2-37　抽象的立体造型耐人寻味

2.2　立体构成中的三维及多维空间

　　立体构成中的立体空间被称为三维形态或三维空间。但是，它所表现的空间不只是三维空间，同时又包含了时间、光影、色彩等元素，成为多维空间。实际上，在三维空间基础上加入意念因素，即成为多维的超时空形态。多维构成形态由于突破了传统二维平面和三维立体之束缚而使设计，尤其是建筑设计观念和雕塑设计得到了极大的拓宽，并更具现代意识。例如，德国慕尼黑调度中心的交通监视处，为流动性影像组成其墙面，以时间和运动构成了四维空间构成。现代城市雕塑在材料综合多样化的基础上，将色彩、光影、肌理融入其中，形成了多角度多空间的立体造型，使空间感层次分明，形态造型视觉感丰富多变，可产生多层面的艺术美感。

　　人类运用不同的视觉角度和构成形式来表现立体造型和立体空间，以满足完美生活和表达美好愿望，这也是人类对现实生活中多维化空间深层次的理解认识。立体构成中的多维空间构成包含了以下几种构成形态。

1. 空间构成

以点、线、面等要素在二维空间或三维空间进行的造型活动，包括形状、色彩、材质。空间构成以形态的空间存在为基础显示造型的特征。

2. 虚空构成

虚空构成以三维形态内虚空间的造型特征为构成形式，以内部空间可供运动、观赏为特点。中国传统水墨艺术中"计白当黑"的构图，充分体现了虚空构成的形态特征。

3. 时间构成

时间构成也称为运动构成，它是随时间的不同，空间形态发生变化的造型运动，即在三维的基础上增加了时间的变量而构成的四维造型形态。在此时，时间固定或认为其等于零的造型即静态的构成为建筑，随时间变化而变化的造型即动态的构成，如达达主义的巴拉所作《链子上的狗》等。时间构成在设计中典型的是在数字动画艺术中的运用。

4. 色彩构成

色彩构成是在色彩应用科学体系上，研究符合人们知觉与心理原则的配色设计。将无序复杂的视觉表面还原为基本的要素，通过心理学、生理学和物理学的原理对立体空间形态进行把握、创造美的色彩效果。

5. 肌理构成

肌理构成主要研究视觉肌理和触觉肌理的情感表现，以及视觉和触觉对时间立体形态造型的影响和材料的认识。

6. 光的构成

光的传递和运动表现所产生的光影与色光的表现，以及其对客观形态和空间的影响。光的视觉感知方式包括直射光、反射光、投射光、透视光。将光与运动组合，以光作为材料创造设计出特殊的造型艺术，是现代设计艺术的一个新的造型领域（图2-38～图2-45）。

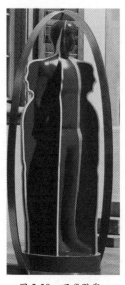 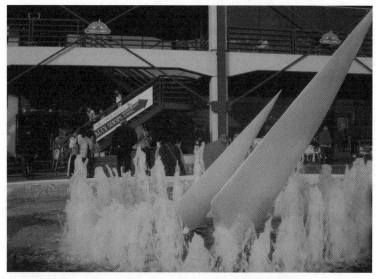

图2-38　现代雕塑　　　图2-39　水体雕塑，动态的水与静态的实体形成特殊的艺术形态

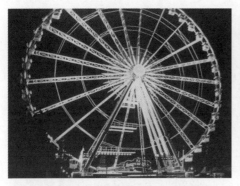

图 2-40　运用光构成形成独特空间造型

图 2-41　运用光构成形成独特空间造型

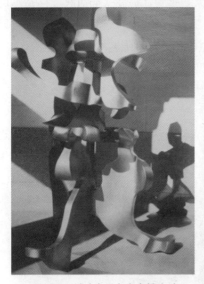

图 2-42　通过光形成多空间造型

图 2-43　水体雕塑

图 2-44　巴拉《链子上的狗》

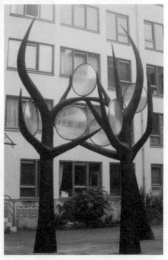

图 2-45　利用灯的造型设计形成不同
的立体空间

2.3　立体构成美的表现形式法则

2.3.1　重复与变化

重复与变化，是构成形式美的法则。重复是相同或近似的形态元素反复排列，形成有一定规律的秩序美。变化是事物多样性的体现，是客观物象发展运动的结果。

同一个形象元素不断地重复会加深对其形态的印象和感受，提高人们对其立体造型的关注度。重复构成对元素形态的设计具有很重要的作用，能够提高形态空间层次感，并可以表现出立体形态结构分明的组织形式，在造型上能够产生体积感，增强艺术感染力。

在艺术创作与设计的活动过程中，设计者利用造型与构图、色彩与技巧等来处理把握重复与变化的关系。造型设计中，如果只强调形态的重复统一，整体造型将会表现得呆板、无生气，给人感觉单调乏味。反之，如果只强调变化而忽视重复，整体造型就会显得松散、凌乱，缺乏秩序感。所以，在创作设计中，重复与变化两者应有机结合，相互依存、相互促进。在具体运用上，要把握各元素之间的"度"，达到各造型关系的协调，创作设计出优美生动的立体形态（图 2-46 ～图 2-48）。

图 2-46　运用重复使造型具有韵律感

图 2-47　重复构成形成韵律感与秩序感

图 2-48　完全对称

2.3.2　对称与平衡

在立体构成中，对称与平衡是一种静中又体现动的空间表现形式。对称，是立体形态在空间中上下、左右的组合，同一的部分反复而形成的造型，对称是表现平衡的完美形态，它表现了力的均衡，是人类生活中最为常见的一种构成形式，如人的身体结构、动植物的构成关系等；另外，我国传统设计中，例如皇家建筑、宗教建筑等，都运用对称的形式来体现皇权和神权的威严，在形式上给人的视觉是有秩序的、庄严的，体现了一种安静平和的美感。但对称由于其在表现上过于完美，缺少变化，会给人以呆滞和单调的感觉。因此，设计中在把握整体对称的形式上，必须求得局部的变化。对称有两种基本形式。

1. 完全对称

完全对称分为轴对称和中心对称。轴对称以直线为对称体，直线两边的造型、色彩等设计元素相同，造型形式分上下或左右对称；中心对称是以形态元素为重心向四周发射或做回转排列的形式，特点是有一定的韵律感，安静中带有动感，庄严中又具有活泼与趣味。

2. 相对对称

相对对称是在完全对称的结构中，形态在造型、色彩等元素上突变的表现，这种形式在完全对称稳定、肃穆中，会表现出轻松、自由的一面。

平衡没有对称式的轴线和中心点，是一种视觉和心理的造型活动，是一种力的平衡。在立体构成中，对称双方在形态、面积和体量上不一定相等，甚至可以相差很大，但是由于各元素在造型中的疏密关系、组合位置等形成的整体平衡，使空间立体造型在视觉上达到一定的稳定效果。造型设计中，如果运用平衡的表现手法，就需要把握好形态的重心，注重实体、动态、色彩和空间等环节的均衡对等。这样，造型才能保持一定的稳固，视觉上达到稳定平和、优美活泼的效果（图 2-49 ～图 2-52）。

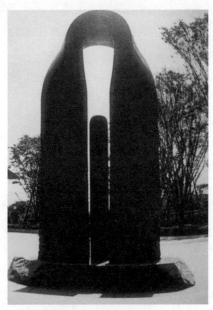

图 2-49　完全对称

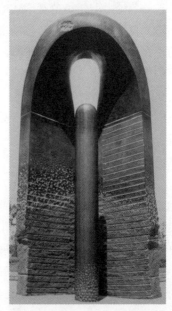

图 2-50　对称的线条在视觉上达到了稳定

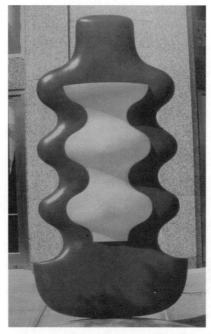

图 2-51 平衡的造型表现出轻松的氛围　　　　图 2-52 造型的相对平衡

2.3.3 节奏与韵律

客观世界中物体的构造和运动皆是有规律的，自然界中有机生命都存在着永恒的节奏和韵律，形成各种不同的秩序关系。

节奏与韵律，是借用了音乐艺术和诗歌艺术时间现象的用语。在立体空间构成中，节奏是韵律形式的前提，韵律是节奏形式的深化。节奏富于理性，韵律富于感性。一定的节奏美使人在心理上能够陶冶性格，产生愉悦感和美化生活。节奏表现在造型艺术上的特点，就是有一定的秩序性。它按照一定的比例，有规则递增或递减，并具有一定阶段性的变化形成富有律动感的造型。运用节奏设计出的立体造型，其特点是创造形式要素之间的单纯秩序和节奏美，在空间中形成运动感和方向感。

在空间立体造型中，利用重复元素创建视觉空间形态上的秩序，以空间形态中的形、色、肌理等反复组合、重叠组合或透叠组合形成错综变化，可在视觉效果上达到一种跃动和生机勃勃的感觉，给人以活力和魅力。节奏关系的运用可使其复杂的形式、材料在整体造型上达到统一、和谐（图 2-53～图 2-57）。

韵律是形式在视觉形态上所引起的律动效果，通过造型、色彩、材质、光线等各形式要素，在组织表现上合乎某种规律所给予的视觉和心理的节奏感觉。韵律的特征是把基本形态有规则、反复地连续起来，渐次地进行发展变化，使空间造型产生抑扬顿挫的变化，让静态的空间产生律动效果，打破沉闷、呆板的气氛，创造情趣、活跃的环境气氛，强调视觉刺激，满足人们的精神享受。节奏和韵律包含在各种构成形态中，但其中突出的是表现在"渐变"和"发射"构成形式中。

图 2-53　造型上的对称统一体现了一种节奏和韵律

图 2-54　夸张的人物造型形成空间动感

图 2-55　线构成中的节奏和韵律

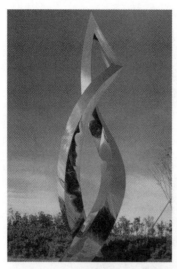

图 2-56 重复扭曲形成韵律和节奏感

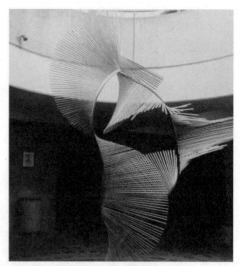

图 2-57 线体构成产生韵律

1. 渐变

渐变也称为渐移，它以类似的基本形态进行渐次的、循序渐进的变化，呈现的是一种阶段性的、调和的秩序，其表现形式是多方面的，有大小渐变、方向渐变、位置渐变、形象渐变等。运用这种表现形式，立体构成可形成多元的空间感和丰富的造型。

2. 发射

发射是以基本形态围绕一个中心，犹如光源那样向外发射所呈现的视觉形象。这种构成具有渐变的效果，在空间形态上有较强的韵律感和运动感，其表现形式是一种重复的特殊表现。它的表现形式包括：离心式发射，这种形式在视觉上具有闪电式的效果，重复组合发射，能增强立体的空间层次；向心式发射，是与离心式发射相反的，其发射点由外向中心发射，这种构成形式能强化空间的深度，体现造型有规则的韵律感；移心式发射，这种构成形式是发射点根据形态的需要按照一定的运动规律，有秩序地、渐次地移动位置，形成有规则的变化，这种形态构成能表现出极强的、多空面的空间感，在造型上具有曲折波动的效果（图 2-58 ～图 2-61）。

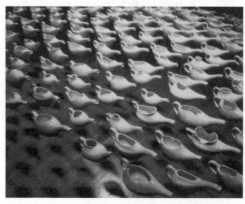

图 2-58 相同的元素形成渐变空间

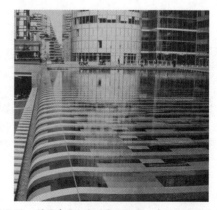

图 2-59 利用建筑与光的渐变形式，表现出多层次空间

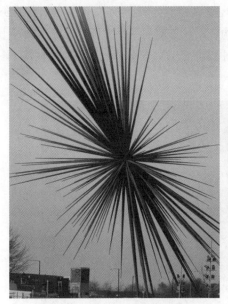
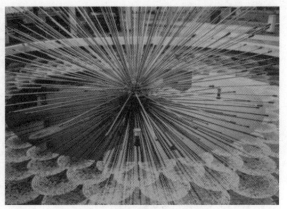

图 2-60　室外广场的立体形态　　　　　　　图 2-61　建筑内部的立体形态

2.3.4　破规与变异

自然界中一切物质现象都在不停地发展变化中，人类的认识也随着客观世界的发展而不断深化，意识形态也不断提高和前进着。作为视觉艺术的立体造型设计，就会必然反映这种发展变化，不断突破陈旧的框架，而赋予新的创造。破规，是在原整体空间立体造型上，运用各表现技巧，使一小部分材料或设计元素发生变化、异化。在形态被破坏的地方，形态结构会互相纠缠、交错、断裂，产生异质化的形式，使立体形象变化丰富、形态新颖，空间组织感增强。但是，在整体造型中，其破坏了的元素又融入整体规律中，并与整体造型形成呼应关系，能够强化视觉冲击力。

变异，是在整体造型的秩序关系中，进行少数或极少数违反自然秩序的形态设计，目的在于突出视觉重点，打破实体形态的单调性，强调空间立体造型的动感和趣味感。变异是相对的，是在保证整体造型规律不变的情况下，局部元素与整体元素秩序不合，在视觉上会造成跳跃，产生新奇感。破规和变异的构成形式及特点主要是特异构成和形象变异构成。

1. 特异构成

特异构成的表现特征是在普遍相同性质的事物中，发生个别异质化的事物，就会立即突显出来。在立体造型设计中，对于异质形象的位置分布，组织结构的处理，会增强整体形态的节奏和韵律之美，使空间构成有较好的平衡关系。

2. 形象变异构成

形象变异构成是具象的变形，在立体构成中，仿生构成经常利用这种方法进行抽象设计。在设计中，除掌握立体形态构成的规律外，还要掌握形象造型设计的基本规律。有些具有一定内容含义的作品，可采取象征的手法，以抽象的形态进行，使造型更加概括、简练，

特征更加鲜明突出，性格更加典型。如动画剧《阿凡提》，作者将地主婆好吃懒做、饱食终日、不劳而获的臃肿形象，设计变化成几何形体的构成，其身躯是一个大圆球，在大圆球上安放一个小圆球代表头，四肢以四根细棍作支撑，其抽象的程度，充分体现了人物的性格（图2-62～图2-65）。

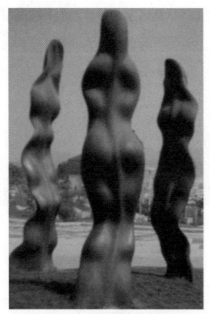

图 2-62　抽象人物造型

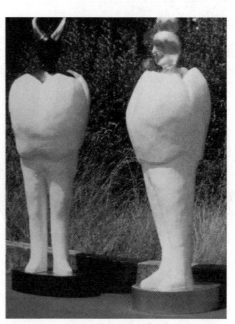

图 2-63　抽象人物造型

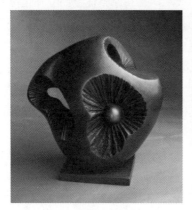

图 2-64　朱达诚《寻源》

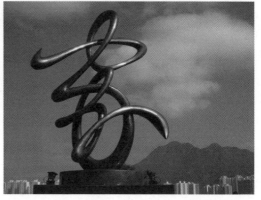

图 2-65　朱达诚《家》

2.3.5　对比与调和

客观世界中，对比与调和是相辅相成的关系。物象有了对比，就有了不同形态的鲜明形象；有了调和，物象就具有了某些相同特征的类别。

对比是立体造型设计中构成元素间各关系应用不相等或不相同的配置时，产生的对抗性

因素，其个性极为鲜明。对比是取得变化的一种重要手段，可使立体形态生动活泼、个性鲜明，形成强烈的视觉冲击力和设计表现力。调和是与对比相反的概念，是立体构成中强调其构成元素之间共性的因素，使对比双方减弱差异而趋于协调的造型形式。它为对比的双方起着过渡、综合的协调作用，产生强烈的单纯感和统一感。

立体造型设计中，如果只有对比没有调和，形态就会显得杂乱无章，无规律可循；如果只有调和而无对比，形态则会显得呆滞、平淡。设计立体形态时要根据不同的情况，或突出对比、或强调调和。突出对比时，需注意其调和关系；强调调和时，又需加入少量的对比，使造型具有对立统一的关系。对比与调和具有两个方面的关系。

1. 材质的对比与调和

材料是立体形态构成中的物质基础，不同材料具有不同的外观特征和触摸感，可以体现出材料的质地美。

在现代造型设计中运用材质对比很多，例如不同性质肌理的对比、固体与液体的对比、硬质材料与软质材料的对比、新材料与旧材料的对比等。如果相同或近似的材料重新组合在一起时，就呈现出调和的关系，在设计中会根据内容之不同及要求来加强材质的对比关系和调和关系。

2. 实体与虚空间的对比与调和

立体构成中的实体是一种相对封闭的立体的形态，如球体、方体等。实体影响着空间并给人带来不同的空间情绪；虚空间是两个物体之间所形成的空间，它们之间的张力会跨越无形的空间，使物体各构成要素之间相互影响牵引，在物理上可不形成连接，但在视觉构成中会形成一定的联系。在造型中处理好空间与实体的对比调和关系，主要从其凸凹关系、正负关系、虚实关系上来表现，使立体形态更具有艺术感染力和视觉冲击力（图2-66～图 2-73）。

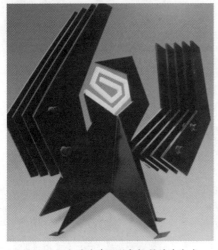

图 2-66　造型的对比形成较强的冲击力

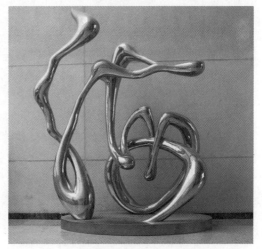

图 2-67　朱达诚《海之歌》

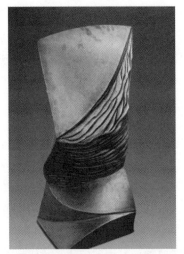

图 2-68　克林德《律动》，荷兰，面体与线体的结合

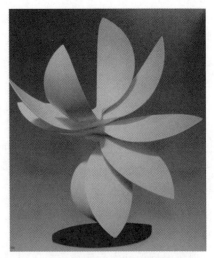

图 2-69　约翰内斯《百合》，墨西哥

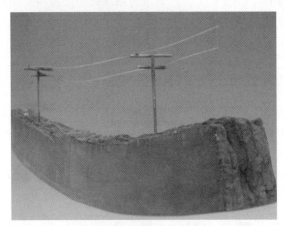

图 2-70　材料的对比与调和

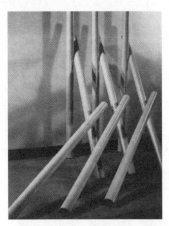

图 2-71　虚实对比有着十分和谐的线构成特征

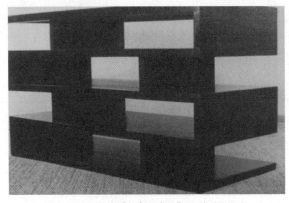

图 2-72　瓦尔特《包豪斯家具》设计的书报架

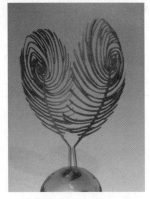

图 2-73　威尔玛·克鲁斯《指纹》

综合练习：

（1）运用所学知识了解认识空间立体造型感觉在立体构成中的运用。

（2）试分析立体构成中的归纳法和演绎法并做逻辑构成练习。

（3）限定主题，运用立体构成的表现法则做立体构成练习。

（4）利用多维空间的知识做立体小品练习。

03

第3章
立体构成的基本要素

理解立体构成中三要素的特点和形态，掌握立体造型中的物质形态并认识其体量和材质，运用立体造型表现物质的立体空间。

- 点、线、面的基本形态和特征。
- 点、线、面的表达形式和表现技巧。
- 立体造型中体量和空间的表现。

3.1　立体构成中的三要素

3.1.1　点的基本形态及特征

点是构成一切形态的基础，具有很强的视觉引导作用。点在几何学定义里，是线的开端和终结，它没有大小、面积、色彩、方向之分。但在造型设计中，点是具有空间位置的视觉单位，并具有其形象而存在。点在空间中的造型和位置与人的视觉紧密联系。在造型环境中，点所处的位置与人的感知力具有一定的相对性。两个以上的点并列时，可以感觉到其间看不到的线，也可以感觉到动感与方向感。当多个点散开时，散开的空间中，可以感觉到看不见的面。另外，点的外形是无法确定的，它通常是自然形态或人文形态中一些小而集中的物体，但具体的大小和形态要在相应的环境对比下才可以确定，并想象成很多的形状，给人以不同的心理感受。例如，夜空中闪烁的星星，其本体很大，有的甚至超过了地球，但在茫茫的宇宙中，其呈现的是"点"的性质；在一望无际的大海中，小舟便具有了"点"的性质。这些都是由于环境的不同，所表现的对象造型也发生了变化，都突出了点的特征。除此之外，点还具有多变的特征。

从点的作用来看，它是力的中心，具有一定的紧张感。点在空间的造型与位置都较为灵活。点在立体形态中具有一定的张力作用，会在人的视觉心理上形成一种扩张感。另外，点还具有向心力的作用。在空间造型中，点居中的情况下，会使形体产生较强的吸引力，成为视觉中心而与空间关系相协调，起到稳定人们视觉、引导人们视觉停留的作用。点还可从形态、面积、层次、色彩等元素上丰富立体空间的视觉效果。但是，假若点使用不当，就会使形态散乱、不整体、缺乏稳定性。例如，点置于空间形态的边缘或移动到上方一侧时，形体结构和空间造型会产生散乱、不平衡感。

点在空间有规律或重复有序排列，会形成空间虚线与虚面的特殊视觉关系，形成较强的节奏，有助于丰富造型的层次感。点在立体造型中无秩序排列，可使其成为相对独立的造型形态，在视觉上达到丰富而疏散的效果。这种无秩序排列也可使空间产生远近的效果，并可以使空间变化丰富多样，起到活跃气氛的作用。点由大到小排列，能产生由强到弱的运动感，同时增强空间深远感，起到扩大空间立体造型的效果。

由于点在空间中能起到活跃气氛的作用，所以，在规则、缺乏变化的空间中，点常常被用来作为实体形态点缀空间，丰富造型。在空间中实体的点本身是有形状、大小、色彩、质感等特征的，当这些特征与周围环境产生对比时，点就形成了视觉的中心，吸引人的视线，并给人以不同的视觉感受。立体构成中，点很少单独以三维结构来造型，因为点以立体的形态固定在空间，必须依赖支撑物，如线材、面材等立体形态。所以，在立体构成中，点经常是与其他形态要素相组合而形成空间立体形象的（图 3-1 ～图 3-8）。

图 3-1　墙体上大小疏密的点构成了丰富的层次

图 3-2　悬空的光点构成增强了空间的进深感和气氛

图 3-3　点构成的形态变化

图 3-4　点在实体形态中的作用

图 3-5　点在建筑外墙上形成不同的视觉效果

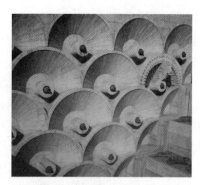

图 3-6　点在建筑上的作用

图 3-7　点构成的造型 1

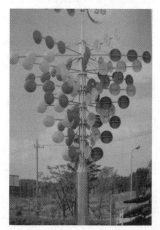

图 3-8　点构成的造型 2

3.1.2　线的基本形态及特征

从几何学的角度讲，线是只有位置、长度却不具有宽度和厚度的，是点移动的轨迹。从造型方面来说，线必须使人类能够看到、感知到，所以，线具有位置、长度和一定的宽度及厚度。线是构成立体空间的基础，其不同的组合方式，可构成千变万化的空间形态。在立体构成中，线呈现的是相对细长的立体形态。在造型中，线比点更具有较强的感情性格，主要表现在其长度和不同线的形态上。从形态上，线可分为直线和曲线两大类。

1. 直线

直线是男性的象征，具有简单明了、直率的性格，可表现出一种力的美感。从心理和生理来分析，不同的直线又表达了不同的情感。例如，粗直线，表现力强、钝重和粗笨；细直线，秀气、敏锐和神经质；锯状直线，表达了焦虑、不安定感。直线是有方向的，不同方向的线也反映出不同的特征。水平线，反映出静止、安定、平和、静寂、深远的特征，在空间上表现了两侧扩展的张力；垂直线，反映出严肃、庄重、明确的特征，在空间里表现的是上升与下落运动的无限感；斜线，反映出飞跃、前进、冲刺的特征，在立体造型中，斜线是一种力的重心前移，有前冲的力量感，可表现出造型的飞跃和活泼。

直线在空间造型上，给人的视觉想象是：粗的、长的及实体的线，有向前突出，有近的感觉；细的、短的及虚的直线，使人感觉后退、远的视觉效果。

2. 曲线

从生理和心理角度来分析，曲线具有温暖的感情性格，是女性化的象征。曲线具有一种弹力和速度感，其性格特征是柔软、优雅、轻松，富有旋律。几何曲线具有对称和秩序性之美，其特点是理智、精密富有现代感；自由曲线的美，主要体现在其自然的伸展，有优美的线形，能表现出造型的丰润柔和和弹性张力的美感，有较强的偶然性视觉冲击力，是富有人情味的一种线形。

线通过在立体空间上的集合排列，形成空间造型面体的形态，通过线的粗细、长短、疏密的变化排列，可形成一定的空间深度和运动感的组合形态。运用渐变排列粗细线或间隔距离大小的渐变排列，可形成规律性强的渐次变化的空间感觉。线的中断应用排列，可产生点的感觉，在立体造型中短线经常被用作划分空间形象。利用线不同的交叉形式和方向变化，可产生放射旋转，并且具有强烈动势结构的造型。

在立体造型中形态的塑造一般是通过线材来完成的。线是决定形体方向、强调形体轮廓的。它还能构成形体的骨架，成为结构体本身。线材在三维空间中构成立体造型有两个特征：立体造型的结构和线材间的空隙感。掌握好这两个特征，才可使整体立体形态呈现较好的空间感、层次感、伸展感和力动性的韵律感（图 3-9 ～图 3-23）。

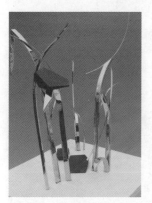

图 3-9　直线构成的形态空间

图 3-10　以曲线构成来表现层次的渐变

图 3-11　曲线构成中的空间

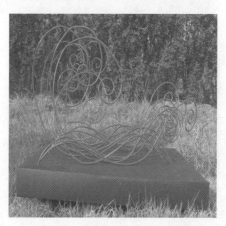

图 3-12　曲线构成中多层次的空间

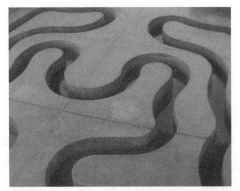

图 3-13　柔美的曲线体现了造型的张力和弹力　　图 3-14　以水构成线体形成多维空间

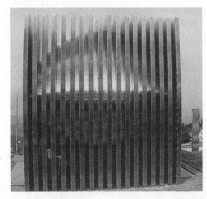

图 3-15　线的排列形成了视觉上的空间和韵律感

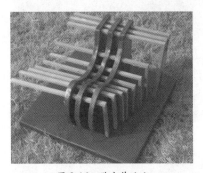 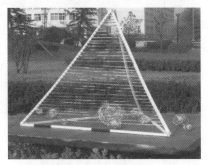

图 3-16　学生作业 1　　　　　　　　　图 3-17　学生作业 2

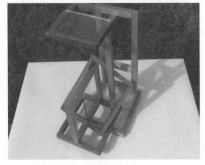 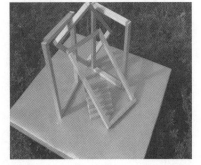

图 3-18　学生作业 3　　　　　　　　　图 3-19　学生作业 4

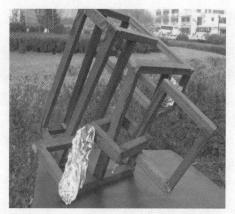

图 3-20　学生作业 5

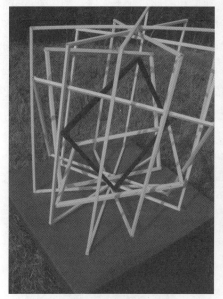

图 3-21　学生作业 6

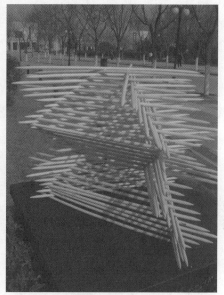

图 3-22　学生作业 7

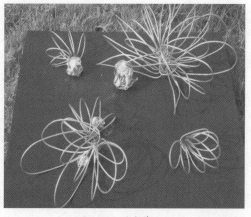

图 3-23　学生作业 8

3.1.3 面的基本形态及特征

面在几何学中的含义是，线移动的轨迹。在立体造型中，面是线不沿原有方向移动而形成的，是点面积的扩大。在空间构成中，立体的面有较强的二维特征。它有长和宽的方向、薄的形体，其有一定的厚度，但与其长度相比要小得多。立体构成中面的形态很丰富，概括地分为平面形态和曲面形态。平面形态具有规则面和不规则面，它们又可分成几何形、有机形、偶然形等形态。圆形和正方形是典型的规则面，这两种形态的面增加或减少，可形成无限多样的面。不规则面的外形复杂而多变，是没有规律可循的自由面，它包括任意形、偶然形和有机形等。任意形表现了形体的潇洒和随意，体现了洒脱自如的感情特征；偶然形的特征具有不定性和偶然化，富有极强的魅力；有机形体现了自然界有机体中存在的某种生命力，是由流动且富有弹性的曲面线构成的。平面形态在空间中具有伸展、平静的特征。曲面形态在空间中具有轻松、活泼、流动、优雅的特征，以生动柔和的形式赋予立体造型丰富的空间效果。

面的立体排列构成，面的形态与空间是相辅相成、互不分割的。面的立体空间形态具有正形与负形的造型关系，也就是实体形态与空间变化的关系。一般来说，实体形态为正形，周围空间为负形。正形表现出积极突出的感觉，负形表现的是消极后退的感觉。但是，在立体空间造型上，正负形可以交替转换，其主要依赖于整体造型与空间变化的关系，此种视觉关系的转换使空间层次和立体形态具有较强的艺术感染力（图3-24～图3-35）。

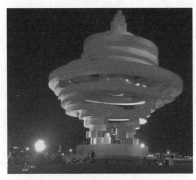

图3-24　不规则的面造型形成复杂多变的形态

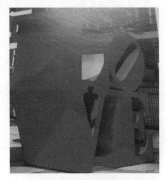

图3-25　利用色彩和切割形成多变的空间造型

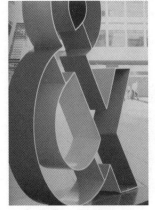

图3-26　以色彩和穿插形成多个不同空间

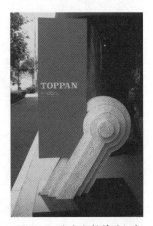

图3-27　色彩与材料的组合

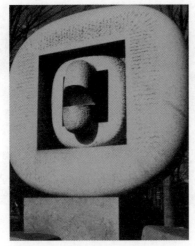

图 3-28　利用面构成的征服关系 1

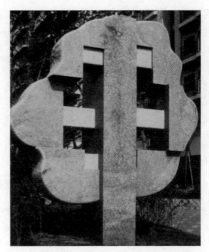

图 3-29　利用面构成的征服关系 2

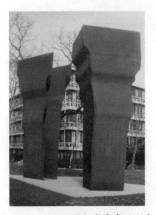

图 3-30　不同面的组合丰富了形态

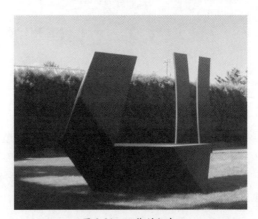

图 3-31　面体的组合

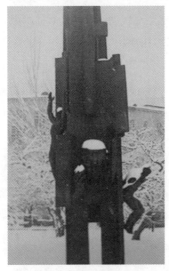

图 3-32　不同面的组合

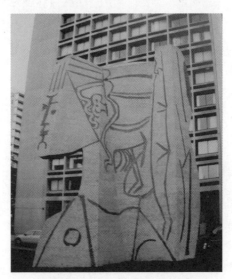

图 3-33　现代雕塑与建筑面的结合

图 3-34　学生作业 1

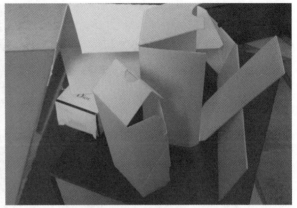

图 3-35　学生作业 2

3.2　立体造型的物质形态

3.2.1　认识物质的体量

　　体是物体的体积，即实态的形体。量是由体创造的，表现为容积、大小、数量、重量。它们是体的物理量，在造型中除物理量外，还有心理量。心理量是艺术和技巧创造形成的，是人与各种造型形态接触后感应而成的。体量也称为体块，是能独立支撑的形体，在立体造型中常用体块来作为基本形。它是在三维空间中按不同的方向运动的面的结果，由面体合围而成。体量的基本特征是占有三维空间，形体与外界有一定的界限，是一个相对封闭的、力度感强的形体。在造型中，体的视觉感受与体量的大小有一定的关系，大而厚的体量，表现了浑厚、稳重的感觉；小而薄的体量，表现了轻盈、飘逸的感觉。不同形状的体和不同程度的量给人的视觉感受也是不相同的，如棱角尖利的体块给人以坚硬、冷漠的视觉感受，圆润柔和的体块则会给人以温柔、亲和的感觉。除了形状之外，体块的质量也在视觉感受中起着重要的作用。

　　体量的基本形态有几何平面体、几何曲面体、自由曲面体和自由体。几何平面体量是四个以上的平面，以边界直线互相衔接在一起后形成的封闭空间的实体形态，如正方体、长方体、正三角锥体等，可表现出简练稳定的特点。几何曲面体量是由几何曲面所构成的回转体，如圆球、圆柱等，其表现特征是表面为几何曲面，秩序感强，能表达理智、明快优雅、严肃的视觉感受。自由曲面体量构成的立体造型其中大部分是对称形，表现了对称规则的造型形态，具有变化丰富的曲线体和活泼的特征。自由体表现为无特定规律的自由构成形式，有平滑、单纯、流畅、随意的视觉感受，其大多反映的是自然朴实的形态（图3-36～图3-40）。

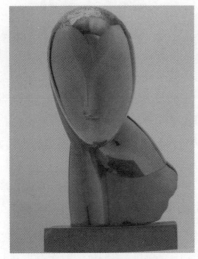

图 3-36　布朗库西《诞生》

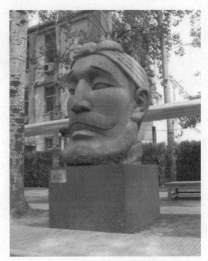

图 3-37　张力《人像》

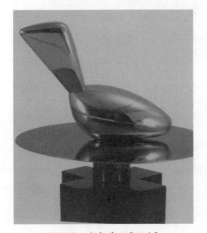

图 3-38　布朗库西《丽达》

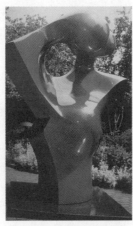

图 3-39　王林芳《抽象雕塑》

图 3-40　布朗库西《啼哭的婴儿》，
造型与空间丰富了立体感觉

3.2.2　认识物质的材质

　　材料是立体构成中造型设计的物质基础，是一个时代文明的表现。运用材料进行设计、创新的过程，也是人类文明的进步。在立体构成的造型中，我们通过追求更好的材料、发现新材料、挖掘新功能来满足人们对空间造型的需要，通过对自然材料和人工材料的掌握学习，解决造型设计中存在的问题，并了解相关的材料和物质信息，将科学技术与艺术形式结合起来，创造出独具特色的艺术造型。

　　材料是立体构成造型中重要的设计因素。现代立体设计所表现的造型艺术性和先进的科学性不仅体现在其功能与结构方面，而且也体现了新材料的应用和工艺水平的高低。材料不仅制约了造型设计的形态结构和形式技巧，也体现了具有材质美感的装饰效果。材料的性质

和特性也将会影响构成物的视觉与触觉的感受。立体造型的设计首先要考虑构成该物体形态的材料属性，包括它的表面肌理、内在特性和象征含义。材料的表面肌理是它的外貌特征，能引起视觉和触觉的第一感觉，即美与不美、舒适与不舒适、豪华与朴实等感觉。材料的内在特性是其基本属性，如棉花的柔和温暖、石头的冷漠坚硬等，这些都是由材料的基本属性决定的。材质在物体造型上具有一定的象征意义，这部分内容从本质上讲，不是其本身固有的，而是人的视觉与材料接触后产生的视觉生理和视觉心理反应形成的客观感觉。物质材料在造型设计中是一种特殊的语言。设计者在利用材料、创造形态时必须了解材料的"话语"，通过材料"语言"所产生的寓意，增强立体空间构成的效果。

立体造型设计会根据不同的造型特点和功能来相应地选用造型的材料，通过构成原则科学合理地将材料组合在一起，使其各自不同的美感得以表现和深化，以达到外观造型在形态、色彩、质感等方面的完美统一。

3.2.3　认识物质立体空间

满足物质要求的空间称为"实用空间"，它包括物质的占有空间、活动空间和使用空间。物质的占有空间是实体将无限的空间分割成有限的空间或封闭的空间；活动空间是实体造型后出现的空间，通过对物质实体切割、扭转、叠插等手法改变立体和平面的关系，构成一个创新的空间关系；使用空间是以不同的方向、大小、高低等变化手法排列构架，交叉分割出无数的空间形态，创造出不同的、特殊的立体形象，来完成各个功能和目的的真实空间。

符合精神要求的空间称为审美空间。审美空间是一个可感知的量的空间。它通过实体空间的界定，通过对人视觉感官和触觉感受营造空间氛围，使人产生美好的想象力，形成了一个层次分明的空间。根据材料属性和力学原理构成的空间称为结构空间。

物质立体空间包括实态空间和虚态空间。实态空间指实际的空间形态，它由物质的长、宽、高实际的维度组成。物质的外在形态组成其外部实态空间，形成立体物质的造型形象。内部形态产生该物质的内部实态空间，此内部实态空间就是具体形象的空间，而物质是造就形态、空间具体形象化的基础（图 3-41 ～图 3-44）。

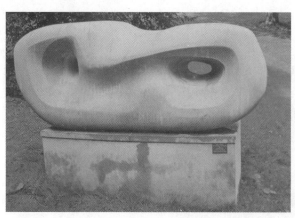

图 3-41　亨利摩尔《城市雕塑》，柔美的曲面产生空间变化

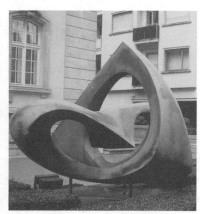

图 3-42　艾沙克《山楂树》

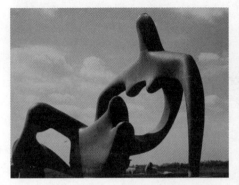

图 3-43　亨利摩尔《斜倚的女人》以形式感增强视觉冲击力

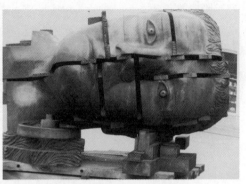

图 3-44　柯林斯《装饰雕塑》

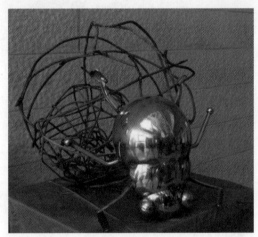

图 3-45　学生作品

综合练习：

（1）用相同尺寸的卡纸运用点、线、面、体设计四个不同的空间形态。要求必须有主题，如优美、深远、沉重、广大等，表现手法多样，目的在于拓宽设计者的想象空间。

（2）体量和空间的练习。选用一个或多个立体基本形态，将它们排列组合成多个空间，运用不同的形式手法，表现物体形态和空间造型的关系。

（3）材质练习。自由选取材料，设计一个空间立体造型。要求必须表现出材质的美感和整体造型的视觉说服力。

第4章
立体构成的表现形式及制作组合

认识与理解板式设计的特点和表现手法，理解柱式构成独特的造型形式，认识与掌握几何体及球体的表现形式和特征，理解仿生构成在现代设计与装饰浮雕中的重要性。

- 板式设计中的表现形式和表达手法的运用。
- 柱式构成在建筑艺术设计和数字艺术设计中的表现手法。
- 线材的构成形式和表现方法。
- 仿生构成的表现形式和方法。
- 立体构成中的层积合成的设计形式。

4.1 立体构成中的板式设计及表现方法

板式构成是立体设计中最为常见，也是最广泛应用的一种表现方法。它是平面基本形态构成立体造型的空间创新。板式构成的基本表现手法是通过弯折、切割、插接、交接拉伸等改变平面与立体的关系，构成新的空间和造型，是立体构成中具有多层次效果的造型。

4.1.1 折叠

折叠的基本手法是以平面的材料通过直线的切压出现折印，每隔一折印形成凸起或凹陷的起伏不平的立体造型。在此基础上，可以二次切割和折叠加工，就会创造出整齐而又复杂多变的浮雕效果和层次感较强的空间立体造型。这类构成一般都采用容易加工成型的平面材料，如卡纸、塑料片、有机玻璃、金属薄片等。折叠手法的要点是对折印线的设计，其设计

形式一般为重复、渐变、交替、平行、发射、直线、曲线等排列构成规律。折叠方向为上凸和下凹交替进行，在不同的光线下会产生丰富的立体空间效果。

　　折叠构造具有两个显著特点。一是经过折叠后的形态造型其立体感得到了加强。平面的材料本身立体效果差，但经过折叠加工后就具有了层次感丰富的浮雕效果，增强了空间立体感；二是平面材料经过折叠后强度大大提高。因为材料的正面受力较小，而侧面则相对较大，经过折叠后的造型受力方向得到了转换和分解，所以正面承受的压力就相应增大了许多，增强了体量感，使空间层形态较完整（图 4-1 ～图 4-5）。

图 4-1　柔美的面体折叠后形成活泼的空间形态

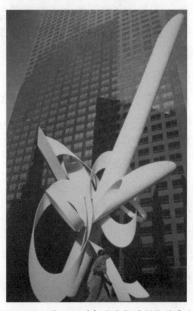

图 4-2　通过交叉折叠形成多个空间　　图 4-3　曲面体不同的折叠分解了形体的受力度

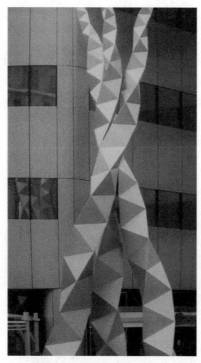

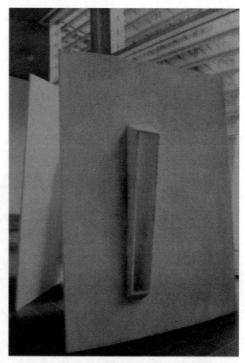

图4-4　折叠形成多层面的造型　　　　　　　图4-5　平面板材折叠后具有多层次的形态

4.1.2　切割

切割的表现方法使平面的材料立体化。它通过不等间距、不同方向和长度切割出不同长度、宽度造型的结构线，这种结构线的构成形式可以是独立展示的造型，也可以是面板与线体相互结合，形成一个独立的板式空间或组成开放形式的面体空间。设计者可以运用切割线设计物体形象分割空间。板式切割构成在安排切割时，需注意切割线之间的关系，注意形态的大小、疏密等变化，使整体造型具有特殊的韵律感。

切割构成具有三种不同的表现方法。其一，有规律切割。排列尺度相等或变化均匀，组合方向为交错横向和纵向组合。特点是节奏平和均匀，空间延伸面宽广，视觉效果明快。其二，意向性切割。它是一种有目的的切割形态，包括几何形态、模拟形态和象征形态，在一种有秩序的排列中产生有趣味的变化。空间造型表达明确，构成的空间会给观者一个特定的表达环境，使观者融于其中并产生惊喜感。其三，翻转切割。将材料按一定的方式进行切割后，把切割的部分形态做翻转处理，会创造出一种新的立体形态造型，这种手法节奏感强，材料质感对比较强。

切割方法只是有材料和造型的一个大致走向，在切割时要灵活运用，可以重复利用一种方法，也可以组合利用几种切割方法，但切割的形式和造型不应过于复杂（图4-6～图4-10）。

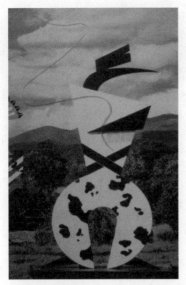

图 4-6　面体的切割与线体的组合形成新的造型

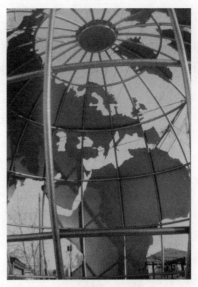

图 4-7　切割后的形态空间感加强

图 4-8　不同切割形式具有不同的效果

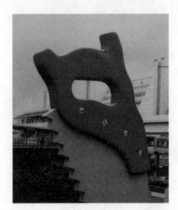

图 4-9　在面材上进行切割，丰富了造型的空间

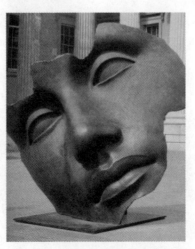

图 4-10　切割的表现手法造成特殊的艺术效果

4.1.3 插接

插接是将材料裁成不同形状，并留出缝隙，按不同需求的方向和位置，进行相互插接和钳制，形成较稳定的立体形态称为插接构造。由于形态相互插接是靠摩擦力结合的，所以插接牢固与否和材料切缝的长度及截面厚度有很大的关系，此种方式也利于拆装组合。在插接过程中可以运用重复插接、弯曲折叠的方式来固定造型的位置。

插接构成具有两种表现方法。其一，几何形体的插接，包括断面形插接和表面形插接。断面形插接是将几何形体分成若干断面，并将这些断面相互插接构成立体形态。表面插接是较为简单的方法，只是需注意插接缝隙的形状即可。其二，自由插接，是以材料的个体单位做自由地插接创造出的立体造型（图4-11～图4-18）。

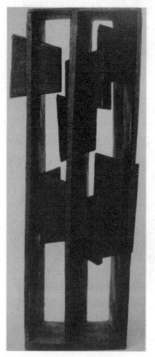

图4-11 插接后形成不同的空间

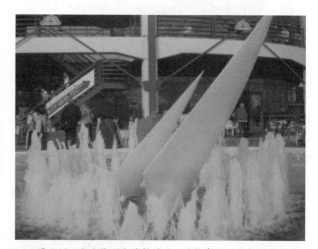

图4-12 与水体形成连接关系，使静态造型具有了动感

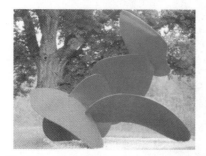

图4-13 重复形的插接使整体形态简洁大气

图4-14 半曲面的插接形成活泼的造型

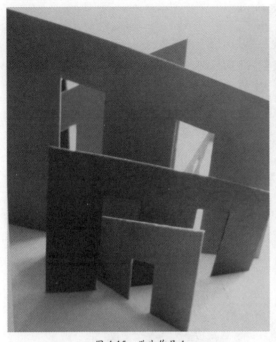

图 4-15　学生作品 1

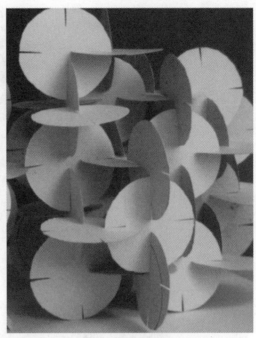

图 4-16　学生作品 2

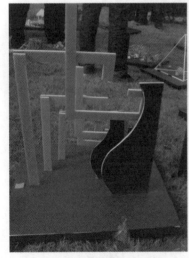

图 4-17　学生作品 3

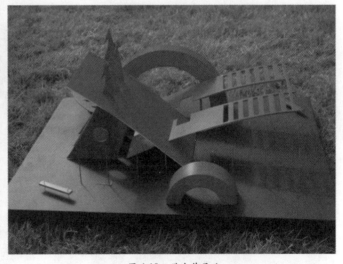

图 4-18　学生作品 4

4.1.4　交接拉伸

交接拉伸是将平面材料切割成设定的形状，多个面按照造型要求卷曲、翻转或拉大切割口的距离，使材料的长度、弧度发生变化，形成由造型面延展而成的立体形态。这种表现方式通过面与面之间的衔接、折叠等手法来固定相对位置，其特点是空间层面清晰，节奏感强，由于个别部分互相交接或近乎接触，会形成较好的空间趣味（图 4-19 ～图 4-25）。

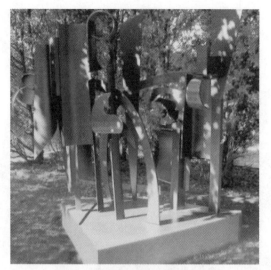

图 4-19　抽象雕塑 1

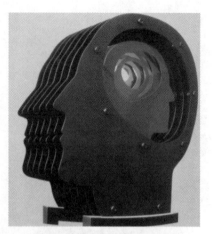

图 4-20　面的排列衔接使层面清晰

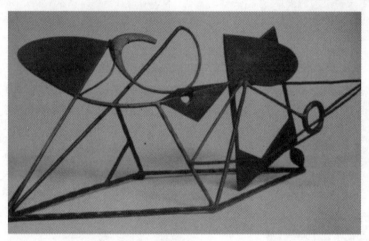

图 4-21　交接拉伸的形态产生多面的层次空间

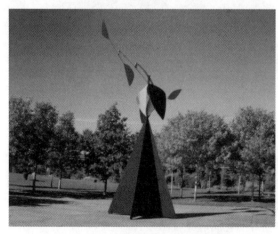

图 4-22　抽象雕塑 2

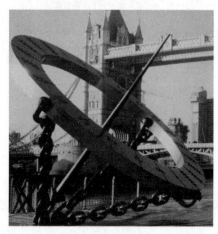

图 4-23　面体与线体的相互交接形成了具有情趣的空间

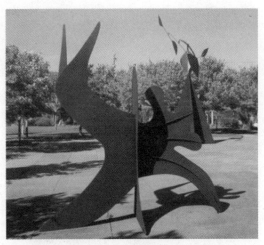

图 4-24　抽象雕塑 3

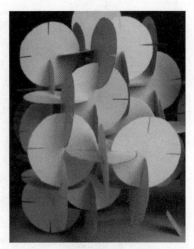

图 4-25　学生作品

4.2　立体构成中的柱式设计及表现方法

立体构成中柱式构造的表现方法是一种相对独立的造型形式。在建筑与数字设计中，柱状造型有着特殊的寓意。建筑中柱体构造可作为造型、支撑体的设计而存在，也可作为具有丰富含义的装饰体和标志而存在，例如中国传统建筑中的华表象征了权力的至高无上。作为数字艺术中的柱体构造，在场景设计中表达了多维空间中的多重信息，例如动画中富有幻想的宫殿城堡、夸张奇特的童话故事中的人物造型等。柱式构造的这种实体空间在立体造型中全方位地展现了多元化的空间关系。

柱式构造从其造型实态可分为圆柱、方柱、三角柱、多棱柱和多角柱。柱式造型的基本手法以平面材料，进行绕圆周的折叠或弯曲后将边缘黏合，把顶部、底部封闭，构成柱式立体造型。柱体设计一般都是在柱端、柱面和柱体棱线上进行切割、折叠、插接，形成变化丰富的柱式立体造型。

4.2.1　柱端设计

柱端设计即在柱体的顶部与底部平面上设计立体造型的折叠压印线形。在构成柱状体时，制作折叠这些压印线，产生柱端的造型。实际应用中柱端表现的范围很广，如建筑设计中各类柱头纹样、包装设计中各类容器造型等（图 4-26 ～图 4-28）。

图 4-26　柱体在传统建材中的应用

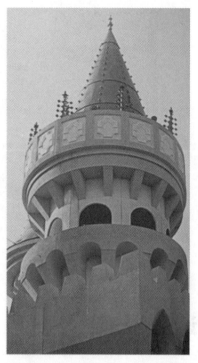

图 4-27　柱式构成在建筑顶部的设计

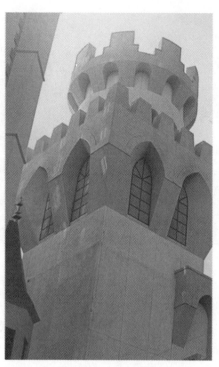

图 4-28　建筑顶部的柱体设计

4.2.2　柱面设计

柱面设计的内容主要集中体现在柱体部位，通过切割、折叠、插接等使柱体产生丰富的立体造型效果。由于柱面运用不同的表现形式进行设计造型，所以其面体的空间系数会有一定的改变（图 4-29 ～图 4-32）。

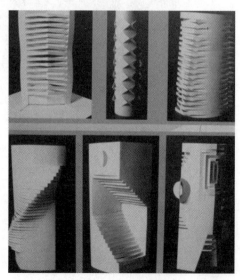

图 4-29　柱体构成练习

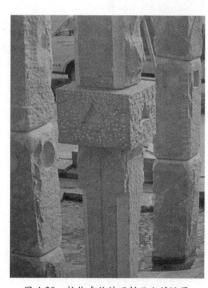

图 4-30　柱体在传统石材面上的运用

图 4-31　柱体造型

图 4-32　学生作品

4.2.3　柱体棱线设计

柱体棱线的设计，使柱面的整体造型发生变化，可形成不同的节奏或韵律感，也可使面体的肌理产生丰富的变化，从而改变柱体的外观。柱体造型设计有较强的深度感和体积感，并给人以挺拔、上升和稳定的感觉（图 4-33 ～图 4-35）。

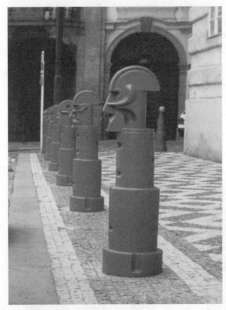

图 4-33　柱体在环境小品中的运用

图 4-34　柱体在灯具上的设计

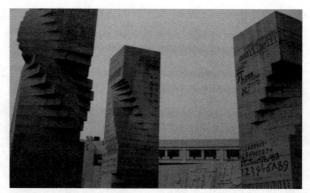

图 4-35　柱体旋转设计具有渐变向上的视觉效果

4.3　立体构成中的几何体和球体的设计及表现方法

4.3.1　构成设计中的几何体与球体

构成设计中的任何形态都是由多种基本形体组合而成的，基本形体是实际形态的设计元素。在立体构成中，几何体与球体作为造型的基本形态有几何平面体、几何曲面体、自由曲面体等。

1. 几何平面体

几何平面体指四个以上的平面形成的立体造型。其表现方法是以边界直线互相衔接在一起，形成的封闭空间实体形态，如正方体、三角锥体及其他几何平面所构成的多面立体造型。正方体，由六个完全相同的面组合而成，各个面连接成为直角，每条边线长度相同。正方体具有垂直和水平的心理效应，强调安定、方正及平实的秩序感；三角锥体，是由三个等腰三角斜面与一个正三角形为底面构成的,其高度可以不相同,但三个斜面与三个边缘线均要相等，三角锥体具有尖锐、独立的视觉效果（图 4-36～图 4-39）。

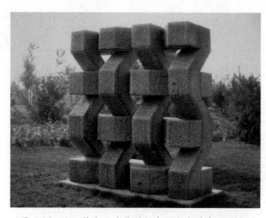

图 4-36　曲面体与立方体的组合形成有节奏的动感

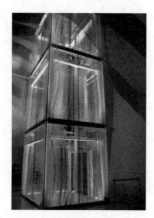

图 4-37　玻璃材质形成不同的光泽感

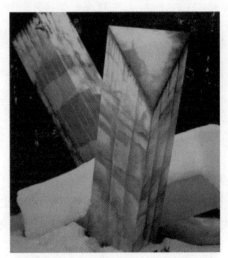

图 4-38　三角锥体构成的立体造型

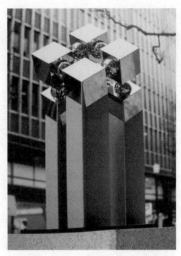

图 4-39　以平面和曲面结合富有动感

2. 几何曲面体

几何曲面体是由几何曲面构成的回转体，如圆球、圆环等，其特点是表面为几何曲面造型，秩序感强，表现了明快、优雅和稳定的视觉效果。球体是最原始的形体，是宇宙中许多物体的演变，包括扁圆球体和扁长椭圆球体，在造型上与正圆球体有极近似的关系。在表现上，当椭圆形的长轴和短轴的长度逐渐接近时，椭圆球体的造型也就渐渐地变为圆球体的形态了。球体给人以充实、圆满、静止的心理感受（图 4-40 ～图 4-42）。

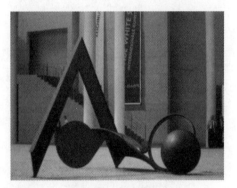

图 4-40　学生作品

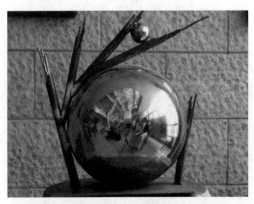

图 4-41　现代立体造型表达了不同的形态空间

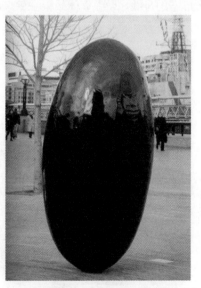

图 4-42　极简的球体设计

3. 自由曲面体

自由曲面体是无规律的自由构成形态，具有平滑、柔和、单纯、随意的视觉感受，大多为朴实而自然的形态结构。

4.3.2 立体构成中的几何体与球体

立体构成中几何体与球体的表现方法主要是变形、分割、积聚。

1. 变形

立体形态通过夸张变形后使造型变得更为丰富，使冷漠无趣的形体成为活泼生动的形态，将简单的形体设计成复杂多变的形态，使表面形象为平面的造型变为表面为曲面的空间立体形态。变形的手法有扭曲（使形体发生旋转，产生柔和的效果）、膨胀（形体向外球面扩张，从而表现内力对外力的反抗，具有弹性和生命感）、倾斜（形体重心发生偏移，使立体形态产生倾斜面或斜线，形成动感）等。

2. 分割

分割是一种"减法"的造型。它使基本型断裂，运用空间构成原理进行组合，创造新的立体形态，表现一种内在的生命活力。其表现手法有分裂（基本形断裂，表现内力的变化和生命力，使分裂后的立体形态相互间既统一又有变化）、破坏（在完整的基本形上人为地进行破坏，造成一种残像，并通过人的视觉将其还原，此手法会产生震惊和疑惑的视觉效果）、退层（使基本形体层层脱落外皮，渐次后退，退层后的造型增强了层次感和节奏感，使主体形态与空间造型更为丰富）、切割（在形体的任何部位，作由表面向内部的不同角度的切割，使简单形体具有一定的虚实变化，增强立体感和造型变化）。

3. 积聚

积聚是将简单的形态与另一形态组合，经过不同形式的组合，丰富了原有形态并可增大原有形态的尺寸，增强立体效果。积聚的表现手法有重复形与相似形的组合（产生律动感）、对比形的组合（是一种自由的形式，具有视觉上的平衡感）（图 4-43 ～图 4-49）。

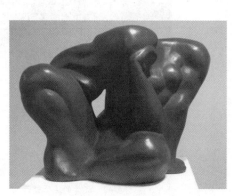

图 4-43　人体造型

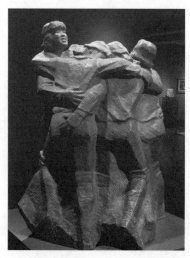

图 4-44　朱达诚《热泪——五连冠》块面造型

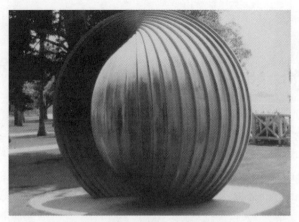

图 4-45　球体曲线形成的律动感

图 4-46　流动的形体

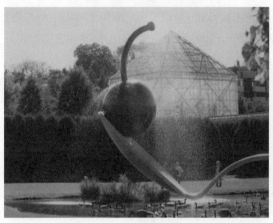

图 4-47　现代景观设计

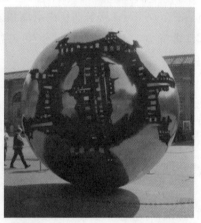

图 4-48　球体分割后形成丰富的造型变化

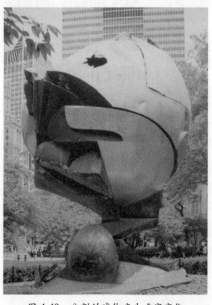

图 4-49　分割的球体产生虚实变化

4.4 立体构成中的线体设计及表现方法

立体构成中构成空间造型的线具有两种形式，真实的和虚拟的。由于不同的线在材质和色彩上的区分，表现出来的质感和光感都不相同。各设计元素在表现方法上的不同，使线构成在立体形态上受到各种光照的影响出现了阴影线段，这即是虚拟线的存在形式；真实线构成的立体形态将无限空间划分成有限的空间形象，也完成了一个能触摸、感觉到的空间实体，这是实际存在的线体形态的表现形式。

在表现线体造型结构中，材料的连接点称为节点。它是线材重要的连接方式，节点的构造包括滑节点（可在接触面自由滑动和滚动的连接方式），铰节点（结构复杂可上下左右旋转，其部件可绕节点改变其方式，相互间脱离不开）、刚性节点（完全固定死的连接方式，由于其视觉效果差，不可做造型手段）。

在立体设计中，线材构成按其性能可分为软性线材和硬性线材两种。常用的软性线材有棉、麻、丝、化纤等；硬性线材有木、金属、塑料等。线材的性质决定了线材的构成特点：通过线的群组和积聚产生面的实体，再以这些面来塑造空间形态。

软性线材的构成形式主要是通过线的排列和交错形成面的关系。排列疏密是关键，它可使线的积聚产生不同的空间渐变效果和面的虚实关系，利用几组线群进行交错结构的组合会产生多层次的虚实空间感觉。线群交错关系归纳起来主要有两种形态，一种是以垂直走向为主的交错结构，这种构成是以编织效果为造型的，它的变化在于编织的密度和排列构成的基本单元形。另一种是利用软性材料的易弯曲性质，在交叉的过程中线与线相互制约而造成弯曲的状态，产生自然变化的面，形成变异的空间结构。硬质线材的构成一般运用木条、金属条等材料构成空间形态。

线材构成的形式结构和表现方法主要有框架结构、垒积构造、桁架构造、线织面构造、曲线层。

4.4.1 框架结构

框架结构是独立线框的空间组合，是线材设计中重要的一种方法，在建筑和装置艺术中经常应用。线材作为框架构造，其形式可以是几何形规则的，也可以是自由形不规则的。由于框架结构在构成时直接显露形态间的结构关系，因此具有一定的力度感和形式感。框架结构从其构成特点分为平面线框架构造、立体线框架构造，造型可以是单体，也可重复（相同的平面线按一定的秩序排列或交错进行）、渐变（用大小渐变的线排列、插接）、类似（类似的线框做自由组合），节点为刚性节点。

4.4.2　垒积构造

垒积构造是将材料重叠起来形成立体构成形态，称为垒积形式的构造。与框架结构不同的是其节点为滑节点，这种构成的关键是材料间的摩擦力，只要横向一受力就会移动倒塌。但受外力作用时，材料自身会移动，而不会在材料内部产生破坏力。日常生活中对垒积构造的运用有超市商品的陈列、展示设计等。

4.4.3　桁架构造

采用一定长度的线材，以铰接构造将其组合成三角形。以此为单位组成的构造体，也称为网架构造。由于其各部件之间相互支撑作用，所以整体性强、稳定性好、空间刚度大。其最大特点是节点受力后，可通过连杆将所受的力分散后传递出去，以减轻因局部受压而导致的线材变形。桁架构造常被用来做球形屋顶的结构和展览用的球形展架。

4.4.4　线织面构造

线材按某种规律逐渐排列出相应的曲面或直面。线织面构造根据其结构可分为圆锥形线织面（以一点为圆心，原形态线的一端穿过该点的直线垂直平面做圆周运动）、螺旋线织面（原形态线与平面呈一定夹角而进行旋转形成的线织面造型）、单双曲线回转面（空间里不相交的两条直线，以某一线为轴，另一线作圆形旋转所产生的曲面为单双曲线回转面）、双曲线抛物线（空间中无相交的两直线为导线，其相交的线在导线上做顺势移动，原形态线两端移动速度相同而产生的曲面称为双曲线抛物线）（图 4-50 ～图 4-66）。

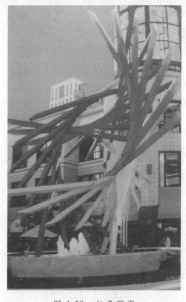

图 4-50　抽象雕塑

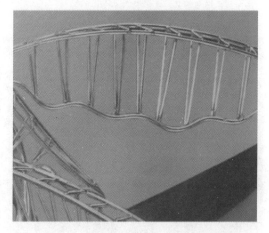

图 4-51　不同的线条构成了多层次的关系

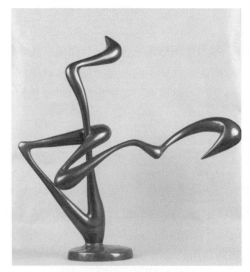

图 4-52　仿生文字雕塑

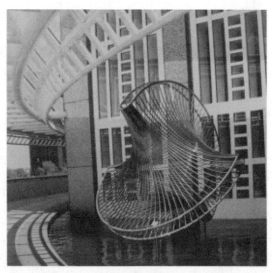

图 4-53　多层次的线织面形成多空间

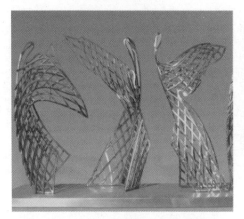

图 4-54　以线构成的造型形成了不同的空间

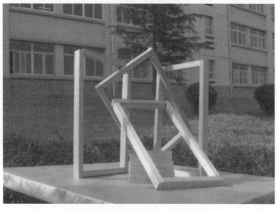

图 4-55　学生作业 1

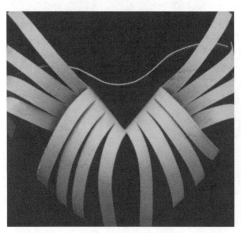

图 4-56　学生作业 2

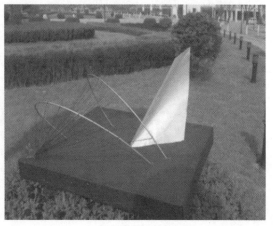

图 4-57　学生作业 3

图 4-58　学生作业 4

图 4-59　学生作业 5

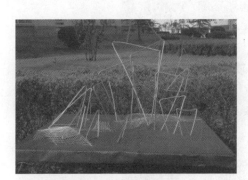

图 4-60　学生作业 6

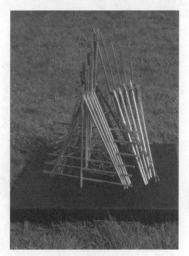

图 4-61　学生作业 7

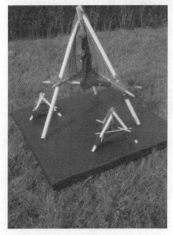

图 4-62　学生作业 8

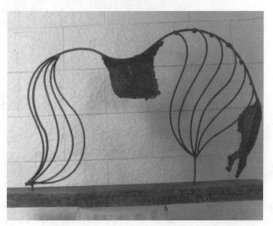

图 4-63　学生作业 9

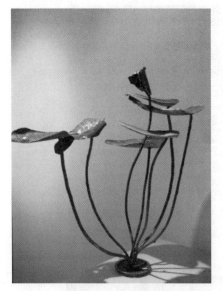

图 4-64　学生作业 10

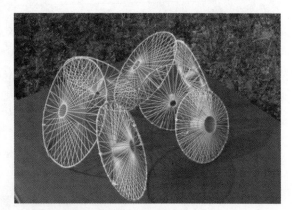

图 4-65　学生作业 11

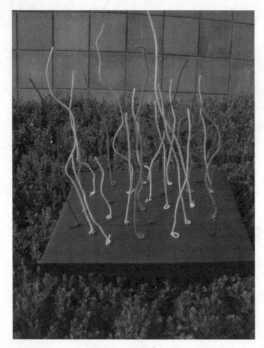

图 4-66　学生作业 12

4.4.5　曲线层

曲线层是运用同一曲线排列，或利用曲线的渐变排列形式构成生动的造型（图 4-67 ～图 4-73）。

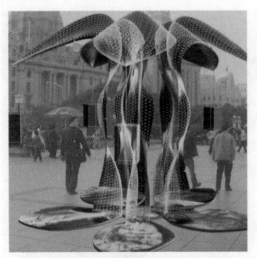

图 4-67　线织面构成体现了空间的通透性

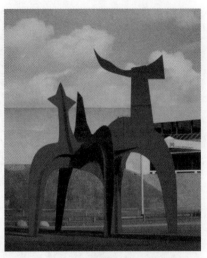

图 4-68　考尔德《卫士》

图 4-69　根据唐诗描绘的渔翁形象

图 4-70　动物仿生雕塑 1

图 4-71　动物仿生雕塑 2

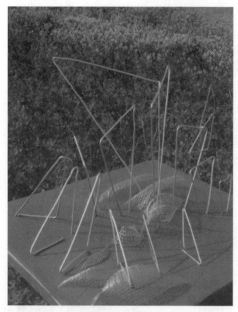

图 4-72　学生作业 13

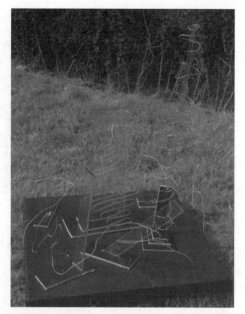

图 4-73　学生作业 14

4.5　立体构成中的仿生构成设计及表现方法

仿生设计，亦称为设计仿生学，它是在仿生学和设计学的基础上发展起来的一门新兴边缘学科，主要涉及数学、生物学、信息论、人机学、心理学、材料学、机械学、动力学、色彩学、美学、伦理学等相关学科。仿生设计的研究范围非常广泛，研究内容丰富多彩，是以自然界的"形""色""音""功能""结构"等为研究对象，有选择地在设计过程中应用这些特征原理进行设计，同时结合仿生学的研究成果，为设计提供新的思想、新的原理、新的方法和新的途径。

4.5.1　仿生设计的研究内容

归纳起来，仿生设计学的研究内容主要有以下几个方面。

1. 形态仿生设计学

形态仿生设计学研究的是生物体（包括动物、植物、微生物、人类）和自然界物质存在（如日、月、风、云、山、川、雷、电等）的外部形态及其象征寓意，以及如何通过相应的艺术处理手法将之应用于设计之中。

2. 功能仿生设计学

功能仿生设计学主要研究生物体和自然界物质存在的功能原理，并用这些原理去改进现有的或建造新的技术系统，以促进产品的更新换代或新产品的开发。

3. 视觉仿生设计学

视觉仿生设计学研究生物体的视觉器官对图像的识别、对视觉信号的分析与处理，以及相应的视觉流程。它广泛应用于产品设计、视觉传达设计和环境设计之中。

4. 结构仿生设计学

结构仿生设计学主要研究生物体和自然界物质存在的内部结构原理在设计中的应用，适用于产品设计和建筑设计。研究最多的是植物的茎、叶以及动物形体、肌肉、骨骼的结构。

作为一门新兴的边缘交叉学科，仿生设计学具有某些设计学和仿生学的特点，但又有别于这两门学科。

4.5.2　仿生设计的特点

具体说来，仿生设计学具有如下特点。

1. 艺术科学性

仿生设计学是现代设计学的一个分支、补充。同其他设计学科一样，仿生设计学亦具有它们的共同特性——艺术性。仿生设计学是以一定的设计原理为基础、以一定的仿生学理论和研究成果为依据，具有很严谨的科学性。

2. 商业性

仿生设计学为设计服务，优秀的仿生设计作品亦可刺激消费、引导消费、创造消费。

3. 无限可逆性

以仿生设计学为理论依据的仿生设计作品都可以在自然界中找到设计的原型。

4.5.3　动画中的仿生设计

立体动画的仿生设计是以动漫空间立体的基本形态及情感特征、动漫空间立体的形式美的法则及审美感受、立体构成的肌理表现、动漫基本形体的综合构成等表现出来的。在动画设计中，按其制作技术和手段，分为传统的手工制作和现代电脑制作。从其表现形式上分为自然动作的"完善动画"（动画电视）和采用简化、夸张的"局限动画"（幻灯片动画）。从空间的视觉效果上看，又分为平面动画和三维动画。从其态势又可分为动态仿生和静态仿生，动态仿生包括影视动画和现代高科技动画玩具，静态仿生包括仿生家具、仿生建筑等。动画除本身的造型之外，还有场景，道具等的设定与设计。在立体构成中，动画的仿生设计表现为立体仿生与半立体仿生。立体仿生是以三维度作造型设计，其特点是物体形态独立、空间感强；半立体仿生是以二维度为造型设计，特点是层次感强，装饰效果好。

立体构成中动画的仿生设计表现方法包括了仿生学的各个内容，包括色彩仿生、结构仿生、质感仿生、形态仿生、视觉仿生、功能仿生。

色彩仿生是模仿自然物象的色彩运用到设计中，它直观而生动地将设计理念传达给人们，满足人们的审美追求。色彩仿生应用十分广泛，例如，图案设计、包装设计、环境设计、动画设计、平面设计、立体设计等。在动画设计中，主要表现为物体形象的外部形态的装饰。在动画设计中，

常常利用结构仿生模仿动植物的抽象形态来表现某一场景和特定寓意的道具。质感仿生，模拟物体表面肌理的一种自然属性，传达造型材料的表面组织结构、形态和纹理等审美体验和视觉效果。由生物体的质地和肌理构成的材质感是仿生设计形式美的重要表现方法。由于仿生设计的再造功能，对客观世界中物体不同质地的开发模仿，体现了人的创造审美特点。质感的模仿与再造，在动画造型设计中，无论具象完整或抽象简洁的形态，都使人感受到一种蕴含着的生命活力，增强造型的趣味性和亲和力。形态仿生和视觉仿生以生物体形态为基本形，在动画中采用直观象征的手法，概括表现出其形象的特征，舍弃烦琐细节，夸张其造型的韵律和节奏，使仿生的形态富有一定的装饰情趣，又可高层次变形，形态概念隐而不显，使人产生多种联想。

在设计中可运用生活中的场景作为创作背景，采用多样化的表现手法合理布局人、物、自然之间的关系。在材料的运用上，半立体仿生的一般主要是卡纸或金属片，也可利用天然材料组合而成。三维立体的设计在材料的运用上具有多样化的表现形式，在表现手法上，主要是以切割、粘贴、折叠等来完成制作的，在形态的表现上运用点、线、面、体等进行造型设计（图 4-74～图 4-83）。

图 4-74　现代仿生雕塑

图 4-75　以自然材料创造的仿生作品

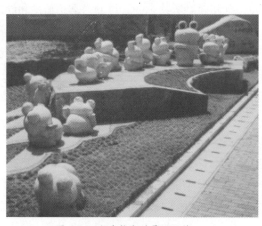

图 4-76　仿生构成的景观设计

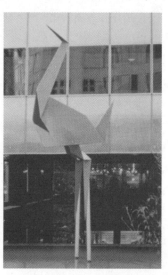

图 4-77　仿生仙鹤雕塑

图 4-78　仿生甲虫雕塑

图 4-79　给鸟类身体增加体积，具有意味深长的意义

图 4-80　夸张的仿生构成

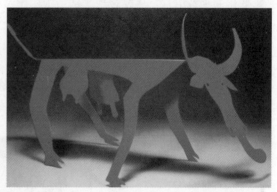

图 4-81　考尔德《牛》

图 4-82　动感的仿生形态

图 4-83　米罗《人物》

4.5.4 雕塑中的装饰浮雕设计

雕塑是以立体视觉艺术为载体的造型艺术，是静态与空间的艺术。装饰浮雕是雕塑范畴中一种带有装饰意味，表面有凹凸变化的半立体的形态。之所以称为半立体，是因为这种存在形式处于"二维"和"三维"之间。在立体构成中，其特点是造型装饰性强、不受时空的限制、可运用各种表现形式进行创造，在形态上可利用仿生设计增强视觉效果和艺术感染力，在题材上可以是人物，也可以是动物。另外，从体积、体量的空间感和立体感上实现和完成从"二维"空间到"三维"空间的过渡。从"二维"到"三维"，这是一个质的飞跃。装饰浮雕需要装饰绘画和装饰雕塑的基础，所以装饰浮雕是以现实生活为基础，运用装饰设计手段，借助于体积完成和实现理想的一种造型方式。装饰绘画是以平面造型为特点，装饰雕塑是以立体造型为特点。装饰浮雕是从平面造型向立体造型转化的一个特定层面，其特点是在装饰绘画的基础上有了一个被压缩的、具有层次感的立体层面。它是一种既有绘画性又具雕塑的光影变化的独特语言。从客观现实到主观构想及至作品完成，它以特有的空间和视觉冲击力呈现在观众面前。

装饰浮雕一般是附着于一平面上，因此在建筑上使用较多，是建筑与艺术结合较完美的表现形式。在传统的器物上也有装饰浮雕，例如青铜器上的图案设计、传统的玉器设计等。

装饰浮雕在立体构成中材料的运用主要有石质、木质、金属、泥塑、纺织物、纸张、植物、橡胶等（图 4-84～图 4-86）。

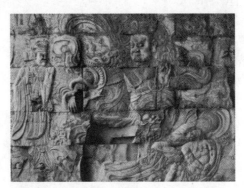

图 4-84 佛教人物浮雕

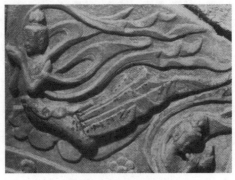

图 4-85 中国传统浮雕

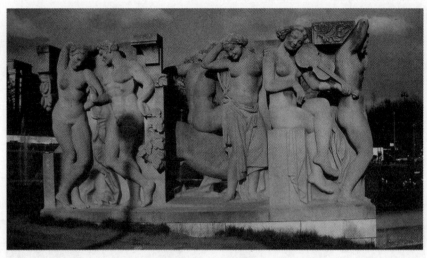

图 4-86 西方浮雕

4.5.5 壁饰中的仿生构成

立体构成中的壁饰仿生构成是一门综合性较强的装饰艺术。它必须依附于环境而存在，其特点是可运用不同材料来表达构成的量感、力感、空间感和层次感。立体形态的壁饰运用仿生设计在表现形式上以夸张变形为主，可表达出仿生的人物或动植物的特点，具有一定的灵性和情趣。材料的运用上主要是以各类卡纸、纺织物等，这些材料制作容易，可塑造较好的层次感。壁饰中的仿生构成另一特点是可运用各种色彩来丰富画面构图，增强艺术效果。

4.6 立体构成中的层积合成式设计及表现方法

立体形态的层积合成是将客观物体堆积重叠后形成另外的造型。从形态的表现形式上来讲，层积合成是将二维形态堆积成三维形态的造型设计。客观世界中层积合成形态造型比比皆是，如岩石的肌理构造、树木的剖面、秋天的落叶等。层积合成设计表现方法主要是单一状物层积合成、变化材质层积合成、渐变层积合成、自由层积合成。

1. 单一状物层积合成

单一状物层积合成是以形状相同的物体形态堆积重叠形成的造型，这是较为简单自然的层积方式，表达了一种简洁朴素之美感。这种表现形式注重的是材料本身的美感，以材料本身的肌理美感来弥补单一的设计形式。

2. 变化材质层积合成

变化材质层积合成是将不同材质的物质形态堆积成型，这种层积构成是利用各种材料的性能、材质、肌理和色彩的不同而取得丰富的层积效果。

3. 渐变层积合成

渐变层积合成是运用大小不等的层积构成形式，有秩序地排列堆积形成立体形态，使造型产生渐变的视觉效果，表现堆积物体形态丰富的变化。

4. 自由层积合成

自由层积合成是一种不规则的层积合成构成，此种构成会产生丰富多变的层积效果。在表现方法上每一层面进行切割，可以表现出多样化的立体空间（图4-87～图4-89）。

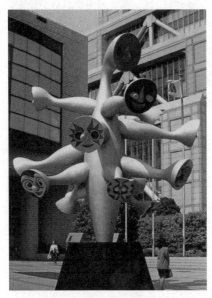

图 4-87　形态的平衡感和变化　　　　　图 4-88　数量上的聚集加强了形体的立体感

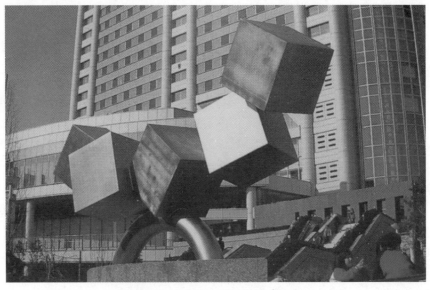

图 4-89　体块重复的排列具有律动感

综合练习:

(1)以相同尺寸的卡纸设计四种不同形态的板式基本形,运用折叠、切割、插接、拉伸等表现方法设计四个空间形象,表现主题为扩张、流动、变幻、和谐。

(2)设计两个以上的立体基本形,运用柱体高低渐变、位置渐变、大小聚合等做柱式构成练习。

(3)运用线材设计以兴奋、挺拔、虚无、延伸为主题的立体形态;以块材设计稳定、保守、凝重、圆润的立体形态。

(4)仿生构成练习,要求层次感强、有一定的场景和道具,合理运用色彩进行夸张、变形。

第5章
不同材料的特点及表现技法

认识自然材料的基本特征和表现形式，认识工业材料的基本特征和表现形式，理解并掌握综合材料、特殊材料的基本特点和表现手法。

教学重点

- 木材的特点、构成形式和表现方法。
- 工业材料的三个特性。
- 金属材料的加工方法和表现形式。
- 纤维材料的肌理表现方法。

现代立体设计使用的材料品种繁多，一般分为自然材料和工业材料。它们自身各有不同的质感和外观特征，给人的感受也是不同的。自然材料是客观世界中经过一定时间后天然形成的，自然材料有较强的亲和力，给人以温馨舒适感，设计出的作品亲切朴实。工业材料是非自然的、人工合成的原材料，是多学科、多种新技术和新工艺交叉融合的产物。

5.1 自然材料的特点和表现技法

5.1.1 木材

木材与人类的生活息息相关，是比较容易加工的材料。木材与石材、金属等材料相比，其性质柔软、体轻容易成型。由于木材的种类和生长环境不同，其性质也有所不同，又因为木材属于有机体，在造型中会有扭曲、干裂、变形的缺点。利用木材做造型材料，不能违背材料的特性，而要顺应其特性创造独具特色的造型。

木材分为天然木材和人造板材。天然木材包括"原材木"和"旧材",剥掉树皮后的木材称为"原木材",它具有新鲜的天然美感,能够看到树木成长过程的纹理质感。"旧材"是随着时间的推移,木材经年变化后,产生独特的质感而形成的,具有古色古香的视觉效果。人造板材是运用天然树木加工制成的,具有一定的规格。它包括纤维板、刨花板、木工板、饰面防火板等,这些材料易于加工,制成后成品感强,具有规范、整齐的特点。

木材的构成形式和表现技法主要有雕刻、组合、弯曲、割锯、刨削。

1. 雕刻

雕刻是传统木雕中的基本技法,利用刀斧进行雕刻加工,具有强烈的装饰效果和肌理美感。

2. 组合

组合是木材连接持久的方法,可使用黏接、铁钉连接及线带的铰链等表现方式。

3. 弯曲

弯曲是利用木材的韧性,经过烘烤蒸的手段柔化,加力后弯曲定型达到设计目的。

4. 割锯

割锯是木材切割后表面呈现粗糙状,这种肌理具有一定的粗犷之美,可设计出独特纹样的造型形态。

5. 刨削

刨削是用锋利的刀具削薄木材表面,木材原状态的肌理美感清晰可见,表面也变得光滑平整,用刨刀削后的刨花也具有独特的美感,可根据不同设计形成立体造型(图 5-1 ～图 5-5)。

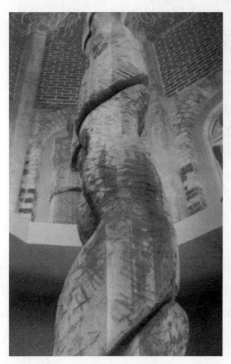

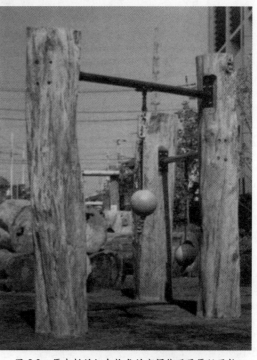

图 5-1　以原木材切割后作室内装饰具有自然美感　　图 5-2　原木材的组合构成的空间体现了原始风格

图 5-3　雕刻刨削后的木质造型

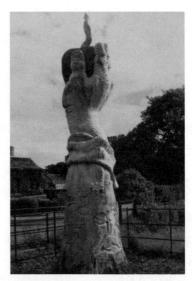

图 5-4　木质雕塑

图 5-5　布朗库西《T型》

5.1.2　石材

　　石材是在艺术设计中常用到的材料，如建筑和雕塑经常用到的大理石、花岗岩、汉白玉等，工艺品设计中经常用到的寿山石、青田石、鸡血石等，另外还有人类加工的砖、泡沫砖等。石材的加工方法有很多，可人工雕刻，也可机器切割。石材的特点是造型后一般情况下不容易变形，视觉效果强，具有完美和永恒的象征性，并有防火、坚硬、持久的特点（图5-6～图5-14）。

图 5-6　石材雕刻上色具有神秘主义风格

图 5-7　金属与石材结合的装饰手法

图 5-8　汉白玉雕塑

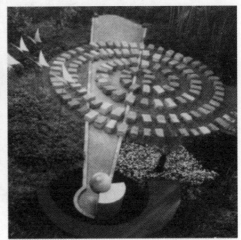

图 5-9　不同形状的石头形成空间与地面

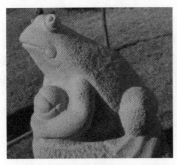

图 5-10　石雕动物

图 5-11　极简石头，造型纹理自然

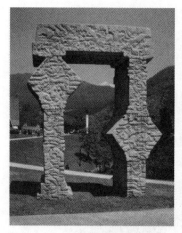
图 5-12 瑞士街头景观小品

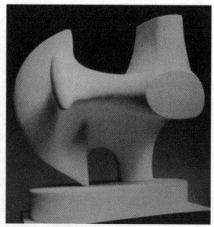
图 5-13 大理石雕刻 1

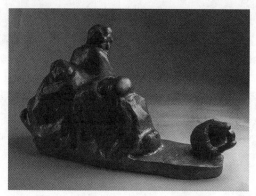
图 5-14 大理石雕刻 2

5.2 工业材料的特点和表现技法

工业材料包括金属、有机、复合等多种类型功能性材料。

5.2.1 金属

从远古时期到现代，金属广泛地应用于人类的生活中。与其他材料相比，金属具有其独特的性质，并且可以大量生产。在造型设计中，利用金属作为造型的表现形式最富有变化，表现技法和加工手段也呈现多样化，因此，其造型也十分多样。金属种类繁多，视觉质感丰富，概括起来有三个典型的特点。

1. 物理特性

一般情况，金属的质量较大，能在高温中溶解，并且遇到热源会膨胀，是电与热的优良导体，金属具有特殊的光泽和磁性，如钢和铁等。

2. 化学特性

金属较容易产生化学反应,腐蚀性好,成型后视觉效果强。

3. 机械特性

金属质地坚硬,耐拉伸,可以进行弯曲、剪切成型,具有较好的延展性能(图 5-15 ～图 5-16)。

 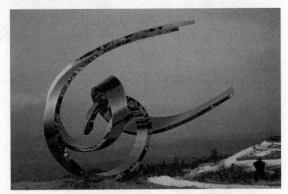

图 5-15　平滑的不锈钢构成　　　　图 5-16　利用不锈钢形成优美的造型

金属材料的表现技法和加工手段有两种。

1. 可塑性强的锻造加工

将金属材料运用其较好的延展性和可塑性进行挤压、延伸、弯曲造型。经过这种加工的金属立体形态造型上强健有气势,浮雕运用这种锻造技术可增强其造型的层次感和肌理效果。

2. 熔解性强的铸造加工

利用金属可在高温下溶解的性能,使金属溶液倾入其他材料制成的模具中冷却加工成型。这种方式适合制作结构复杂的金属立体形态。

在形状的塑造上,金属材料有冲压、剪切等方法;在材质表面的处理上有电镀法、腐蚀法、压花法、喷漆或加特殊单性防护膜等技术;在连接组合上,运用电熔焊接、强力胶水黏接、螺栓链接等手法进行造型(图 5-17 ～图 5-23)。

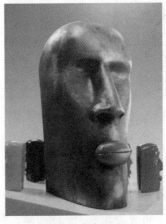 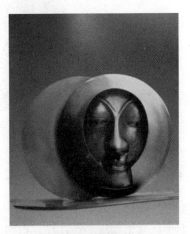

图 5-17　锻铜人像　　　　　　　　图 5-18　景观雕塑

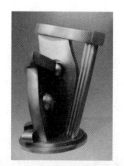
图 5-19　球与面构成合适的造型

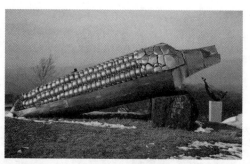
图 5-20　金属质感的仿生玉米

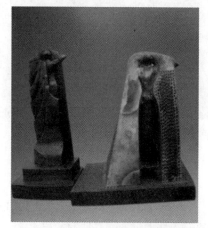
图 5-21　以铸造方式表现造型和肌理

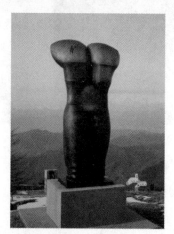
图 5-22　钢板上色

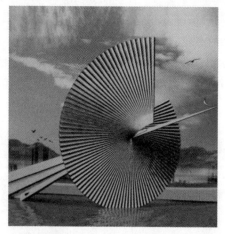
图 5-23　极具张力的金属构成

5.2.2　纸材

　　纸材是生活中常见的材料，在立体设计中也广泛被运用，其特点是易于加工，质地轻巧、光滑，具有一定的韧度和透光性。根据纸材的应用范围，可分为绘画类（速写纸、素描纸、

水彩纸、水粉纸、生宣纸、熟宣纸等)、印刷类(复印纸、书写纸、铜版纸、新闻纸、胶版纸等)、包装类(牛皮纸、瓦楞纸、卡纸、纸板及各类内包装纸)、特殊类(复合型纸如白卡纸、白纸板、相片纸、晒图纸、过滤纸、生活用纸等)。

纸材料的表现技法和加工方法有五种表现形式。

1. 切割

切割是纸材常用的加工方式,分完全切割和不完全切割两种形式。完全切割是将纸用力切断,使纸相互脱离。不完全切割是用刀在所需折叠线上,对纸进行适当厚度的切划,形成折线,使切过的纸不容易脱落。

2. 折叠

折叠也是纸材进行加工的常用方式,折叠后的纸材造型将更具层次感和立体感。在表现形式上,首先是在纸材上划痕做不完全切割,然后根据设计要求再向不同的方向进行折叠造型。

3. 弯曲

通过纸张的可塑性和柔韧性,利用外力的作用,使纸材产生弯曲变形,将平面的纸张设计制作成立体的形态。

4. 表面加工

纸材表面形态的加工包括撕扯(用手撕出裂痕形成特殊的造型)、刮(利用硬物将纸材表面刮擦出痕迹,设计出独特的肌理效果)、磨(用粗糙的物体将纸的表面磨毛,形成特殊的形态)。

5. 变质加工

变质加工的表现形式是以火烧,使纸张变黄、变形后形成新的造型,也可以通过药物腐蚀纸材,使之改变质感,形成特殊的视觉效果。

这几种方式都是立体造型中基本的表现手法,在加工过程中,还可以将几种不同手法综合运用,使单一的立体形态层次感和空间感更强。另外,纸材加工的工具有剪刀、直尺、夹子、铅笔、铁笔等;常用的连接材料有乳白胶、固体胶、双面胶、订书钉、回形针等(图 5-24 ~ 图 5-27)。

图 5-24　学生作业 1

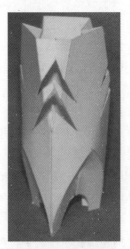

图 5-25　学生作业 2

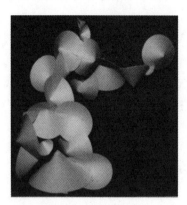

图 5-26　学生作业 3

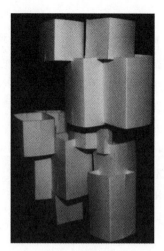

图 5-27　学生作业 4

5.2.3　玻璃

现代社会中玻璃对人类起着重要的作用。日常生活中，人们需要舒适、安静的环境，尤其重视降噪、耐热、防火、防盗及防止辐射。随着科技的发展，玻璃的取材十分广泛，各不同种类和品种的材料之间相互结合，在传统工艺的基础上加以改进，使玻璃材质与性能都有了更新更广的用途。

和其他材料相比，玻璃具有透明、光滑、坚硬、脆弱的性质。同时，又有较强的耐热性和抗腐蚀性的特点。另外，玻璃的物理密封性好，但视觉的封闭性几乎为零，用玻璃材料构成的空间有着无限扩大的视觉感受，与其他空间的共享性强，是构成开放性空间的优良材料。

在工艺制作和艺术表现上也呈现多种风格和形式。在构成中主要表现技法为以下几点。

1. 普通平板玻璃

普通平板玻璃的生产方法沿用"引上法"，使熔化的玻璃液体被垂直向上卷拉，经快冷后切割而成。

2. 浮法平板玻璃

使熔化的玻璃液流入锡槽后在干净的锡液面上自由摊平，成型后灭火降温，形成表面平整、光洁，没有玻筋、玻纹，光学性质优良的平板玻璃。

3. 磨光玻璃

将运用"引上法"生产的平板玻璃经磨合表面后形成的抛光效果，称为磨光玻璃。

4. 磨砂玻璃

利用机械喷砂、手工研磨和氢氟溶液腐蚀等方式，把普通平板玻璃表面处理成毛面。其特点是表面粗糙，可使光线产生漫射，具有透光性但不能透视，也称毛玻璃或暗玻璃。

5. 花纹玻璃

将玻璃设计出图案进行雕刻、印花等无彩色的处理。其视觉效果立体感强，图案具有丰富的光感变化。

6. 彩色玻璃

彩色玻璃分透明与不透明两种。透明是在原料中加入了金属氧化物而使玻璃透明带色，不透明是在一定形状的平板玻璃的一面，喷涂色釉后烘烤而成的。

7. 钢化玻璃

钢化玻璃在材料制造上与普通玻璃无任何区别，只是在生产过程中，将普通玻璃板加热形成软化点后，再以高压空气均匀地吹向玻璃表面，使其迅速冷却。钢化玻璃的抗弯压能力比普通玻璃要大 5～7 倍，强度也比普通玻璃高很多。

8. 玻璃钢

玻璃钢是在玻璃纤维布上涂以树脂，经过层层叠加后加热压制成型。其特点耐腐蚀、绝缘、防火、轻便而结实，在雕塑艺术中经常运用玻璃钢翻制模具。生活中的旅行箱也是用玻璃钢制作的，与钢材相比，玻璃钢强度要弱于钢材，但比钢材轻巧很多（图 5-28～图 5-32）。

图 5-28　玻璃构成的小品

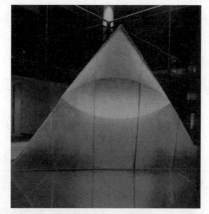

图 5-29　玻璃造型

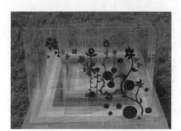

图 5-30　玻璃雕塑小品

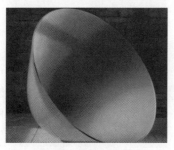

图 5-31　玻璃堆积的形态

图 5-32　多空间构成表现了延展性

5.2.4 塑料

塑料是以合成树脂为主体的，可塑性强的高分子材料，其组成分子主要是树脂、填充剂、润滑剂、着色剂、阻燃剂、固化剂、增塑剂和稳定剂等，其特点为质量轻、强度高、化学稳定性好，并有良好的消声性与吸震性。加工成型方便，原料丰富、价格便宜，在现代产品设计和卡通数字设计中占有一定的地位。随着科学技术的发展，塑料品种和规格越来越多，表现形式和加工手法也呈现多样化，主要概括为以下三种。

1. 通用塑料

通用塑料主要为聚乙烯、聚苯乙烯、聚氯乙烯、聚丙乙烯等。通用塑料的用途很广，涉及工业产品和家庭用品等方面，如把手、外壳、行李箱、家电制品、灯罩、窗框汽车零件、地板材料等。

2. 工程塑料

工程塑料的品种较多，常用的主要是聚乙烯、聚甲醛等。工程塑料具有牢固、耐久、强度高的特点。应用设计范围广，如电器的连接器、汽车的散热风扇、照相机体等。

3. 功能塑料

功能塑料主要用于特殊行业中特殊功能的塑料，如医用塑料、导电塑料等（图 5-33）。

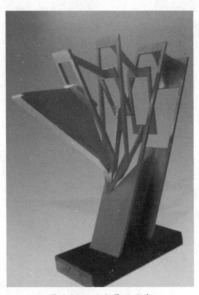

图 5-33　现代景观雕塑

5.2.5 陶瓷

陶瓷主要来自岩石，其材料由硅和铝构成。瓷土也称高岭土，是陶瓷的主要原料，由于产于景德镇附近的高岭而得名的，又由"高岭"中文演变成"kaolin"而成为国际性名词。纯粹的瓷土呈白色或灰白色，有丝绸般的光泽，属于软质矿物。

陶瓷的表现形式和制作手法可以焙烧和挂釉焙烧等。在现代设计中，陶瓷的设计不再局

限于传统的制陶模式，具有实验性的个性化制陶形式和手法越来越多，出现了很多主题性和概念性的陶瓷造型形式。这些通过传统制陶方式衍生出来的设计和立体构成的理念相结合，使以陶瓷为材料的立体形态在造型上更丰满、立体感更强。陶瓷在现代立体构成中具有两方面的特点。

1. 无烧制的陶构成

在立体造型设计中，运用不经过烧制的制陶方式，作品形态与烧制陶瓷相比较，坚固性和耐久性差，但作品尺寸大小自由，不受限制，能发挥出即兴制作的优势。特点是更具有原始陶瓷艺术的质朴之美感。

2. 陶土与其他材料混合

陶土与其他材料混合的表现形式出现于 20 世纪七八十年代，是一种突破传统手法的表现形式。将金属、玻璃、塑料等材料与陶土混合使用，在造型上能表现出丰富的材料效果，扩展了陶瓷的空间造型，也使立体构成在设计表达上更富有新意（图 5-34 ～图 5-40）。

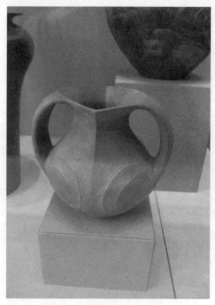

图 5-34　传统瓷器（双耳壶）

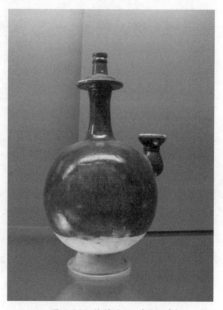

图 5-35　传统瓷器（圆肚壶）

图 5-36　传统瓷器（叶形盘）

图 5-37　传统瓷器（圆形盘）

图 5-38　现代陶艺（葫芦瓶）

图 5-39　现代陶艺（圆颈盘）

图 5-40　现代陶艺（雕塑）

5.3　综合材料及特殊材料的特点和表现技法

　　在立体构成中，综合材料的运用能充分表现出材料之间的关系，使材料性能和效果增强。特殊材料可以是生活中的现成品，也可以为了某一特定的形态将现成品进行再创造制成的材料。现成品是经过人为加工制作的产品，它的范围很广，包括了工农业产品和日常生活用品。现成品与其他材料不同的是它有特定的社会信息和丰富的内涵，可以唤起人们的记忆和经验。这是由于人们对这些特殊的材料更了解，容易被这些材料的独特性所感染。运用综合材料和特殊材料进行设计，必须要了解所选材料的性能特点。不同的材料具有不同的特点，每一种

材料都会"说话",在作品中它们会向观众表明其属性,使观者在面对作品时,根据材料传递的信息,通过自己的经验,获得对作品的艺术感受。

立体构成的设计在材料的运用上除综合特殊材料之外,还可以有意识地利用一些陈旧和废弃的材料进行造型设计,会有意想不到的视觉效果。在现代全球资源危机严重的形势下,通过对资源的再利用及对再生性材料的研发,使现代艺术设计具有了新的活力。

在立体形态的设计上,材料的运用呈现多元化。每个材料都有其特殊的作用和特点,在其形式和技法方面各有表现。

5.3.1　纤维

纤维是指长度比直径大很多倍,并具有一定柔韧性的纤细物质。在立体设计上主要使用的纤维是动植物的纤维(如毛、丝、麻、棉、棕丝等),还有人造纤维(如化纤、尼龙、金银丝等)。设计表现技法丰富多样,有编织、穿插、缝合、撕裂、叠压、缠绕、黏合等,表现方式主要是平面的壁挂和立体的"软雕塑"。在设计制作时,运用软硬和性能不同的纤维材料,可使造型体积和材料质感形成新的组合,丰富作品的内涵,增强视觉效果。

软雕塑是现代设计与传统手工艺术相结合的新兴艺术,它把雕塑和壁挂融为一体,成为公共艺术中重要的造型形态。软雕塑包括浮雕式和圆雕式。浮雕式以壁挂为主,在生活环境中主要是起到装饰墙体、营造室内气氛的作用,其层次感丰富,肌理效果好。圆雕式的纤维艺术品可根据造型和使用目的、场所等,分为空间装饰品和空间雕塑,其特点是有一定的人情味,空间感强。

5.3.2　材料中的肌理表现

客观世界中构成立体形态的材料很多,各材料种类不同,视觉质感也会有所差异。这是由于材料质感和肌理的不同,即由人们的视觉、触觉等引起的心理变化所影响。质感是材料本身的自然属性,不同材料其自然属性是不相同的,形成的表面效果也有所不同,是通过视觉和触觉直接感受到的;肌理是人为制造出来的表面效果,也是物体表面组织构造,是通过人的视觉和心理感受而形成的。在造型中,物体形态的表面可创造出新的组织构造和异同于原材质的视觉效果,肌理根据其造型可分为视觉肌理和触觉肌理。物体表面不能被直接触摸感知的,要靠视觉来感受的肌理,成为视觉肌理;直接可触摸的肌理为触觉肌理,是由物体的表面组织构造所引起的触觉质感。触觉肌理是由实际材料的形态和触觉点的位置而决定的,视觉肌理是通过视觉观赏来决定的。构成设计中,不管是视觉肌理还是触觉肌理都使人得到一定的心理感受。

5.3.3　肌理在造型中的作用和加工方法

物体的肌理是不能独立存在的,在造型中其属于细节的处理,是产品的材料选择和表面处理。相同的材质与形态,因肌理的不同会产生不同的视觉形态和触觉体验。肌理在造型中

具有可以增强立体感的作用、可以丰富立体形态的表情和作为形态的语义符号等作用。

　　在表现形式和技法上通过叠加（黏合现成材料）、塑造（以石膏和水泥塑形）、改造（雕刻、腐蚀的手法）、编织（利用纤维等编成特定花纹）达到设计的目的。在形式组织上，有侧重以情态为主的组织构造法和以逻辑为主的组织构造法，称为形状效果；以视觉设计为主的造型，通过物体表面光泽度的空间分布决定的物体表面的知觉性，称为光感效果；偏重以触觉为主的造型设计，触觉是材料组合压觉、痛觉、温度觉、湿度觉的综合皮肤感觉，它有两层含义：一是直接感觉的，通过实际材料和材料表面的实际组织构造为基础，二是心理感受，利用材料表面组织构造所构成的心理假想为基础。立体设计中，此两种因素是相互结合、相辅相成的（图5-41～图5-55）。

图 5-41　以纤维编织的造型

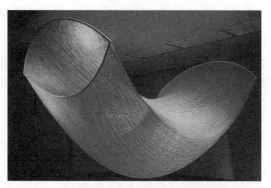

图 5-42　以线为材料创作丰富了室内空间

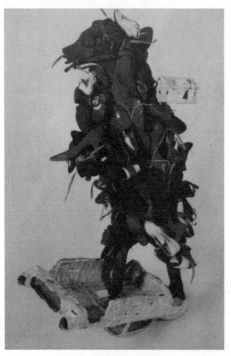

图 5-43　不同材料的组合

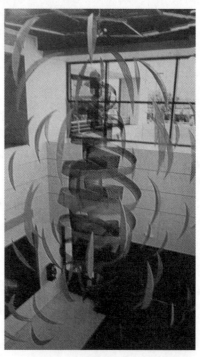

图 5-44　软雕塑使空间动起来

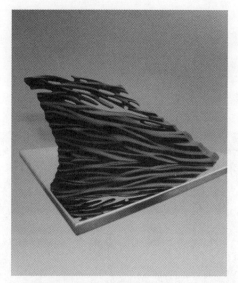

图 5-45　柔畅的线性肌理

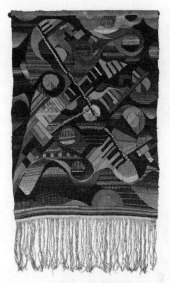

图 5-46　编制的壁挂

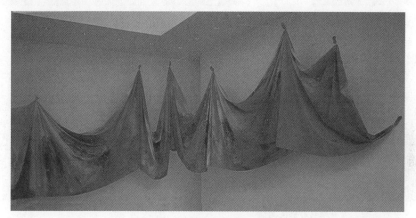

图 5-47　透软的面料形成立体层

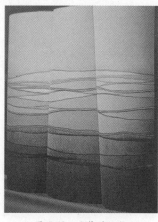

图 5-48　立体编织物

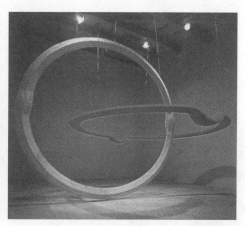

图 5-49　强调空间感

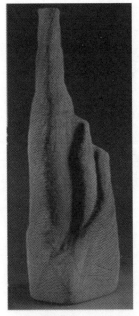

图 5-50　纤维立体艺术

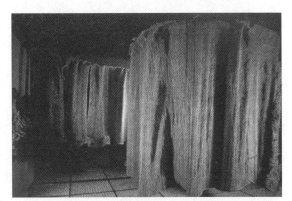

图 5-51　不同色的线形成多变的形态

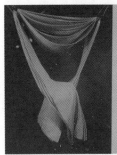

图 5-52　撕裂切割形成空间

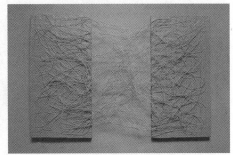

图 5-53　编织艺术

图 5-54　不同材料的肌理效果

图 5-55　用铁丝构成的肌理效果

综合练习：

（1）以自然材料为主作立体空间构成练习。要求自选题材、自定主题，需表现出自然材料的特性。

（2）以工业材料为主作立体空间构成练习。要求任选主题，设计一抽象造型作品，可应用于生活中，需表现出工业材料的特点。

（3）运用综合材料设计一立体形态。要求材料自选、题材自定、主题明确、立意新颖，可运用多种材料和手法来表现。

第6章
立体构成与现代艺术设计的关系及其时代性

教学目的

　　理解并认识极限主义艺术风格的特点，理解装置艺术与立体构成的关系，理解立体构成对新媒体艺术的影响。

教学重点

- 装置艺术与材料的表现手法。
- 装置艺术在空间的构成设计。
- 装置艺术的特点和表现形式。
- 新媒体艺术的特点、材料和构成形式。

6.1　现代主义与包豪斯的构成特点

　　包豪斯是1919年德国建筑师沃尔特·格罗佩斯将魏玛手工艺术学校和魏玛美术学院合并而创建的全新"国立魏玛建筑学校"，它是世界上第一所设计学院，也是世界上第一所为发展设计教育而创建的新型的艺术设计学院，也称为"包豪斯学院"。受"构成主义""风格派"的影响，以及德国"现代主义设计"的影响，"包豪斯"将欧洲的设计艺术推到了前所未有的高度。它致力于纯美术与应用视觉艺术的共性研究，在大工业的基础上寻求艺术与技术的统一，主要人物为神秘主义画家约翰·伊顿、抽象主义画家瓦西里·康定斯基、保罗·克里和构成主义设计师莫霍尼·纳吉等，他们结合了立体派、达达派、构成主义、风格派和超现实主义等流派，将绘画、平面、色彩、立体、材料、摄影和印刷工艺等引入到设计中，形成了包豪斯理性化、单纯化设计的现代主义风格。

　　包豪斯贯彻全新的教育观念，以建筑设计为中心，以艺术设计综合化为手段，倡导艺术与技术的统一性，其特点为融合各现代艺术设计的精神与成果，摆脱旧有模式的束缚，培养

有创新价值的艺术创造力。从物理、化学、心理和生理等因素出发，对视觉形态及其构成规律进行深入研究，使学生在视觉体验中认识其本质，从而培养造型能力。重视对材料物质性能的理解，重视专业技能的训练，培养艺术与技术相融会的设计人才。

　　立体构成是包豪斯重要的基础设计课程，其创立的现代设计风格和完整的教育体系，尤其是构成艺术对工业设计、数字设计、平面设计、建筑设计、环境设计等影响巨大。20 世纪 80 年代，中国将构成艺术引入到设计基础课程中（图 6-1 ～图 6-3）。

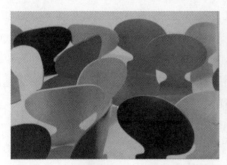
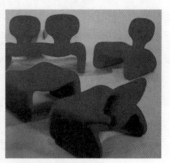
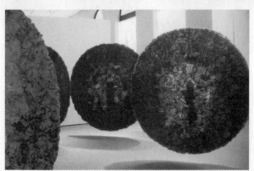

图 6-1　现代设计作品

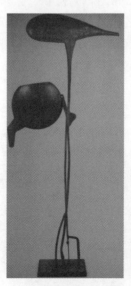
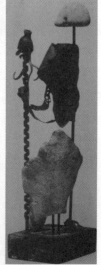

图 6-2　灯箱设计作品　　　　　　　　图 6-3　现代雕塑作品

111

6.2 极限主义艺术中表现的极简风格构成

现代主义艺术中以个人主观意识为先导的艺术表现，以不同的形式发展着，其重要的一点就是向着物体构成的形式主义发展。在经历了抽象主义、结构主义、抽象表现主义等阶段后，在20世纪五六十年代出现了极限主义，也称为最低限艺术或极少主义，其基本特征是将艺术的内涵和视觉形式简化到极致。它表现在艺术与自我无关的客观性基础上，崇尚客观事实，表现形式上使雕塑和绘画都成为客观物体，而非传统的艺术品。马列维奇说的"艺术不再为政府或者宗教服务了，艺术已不再是用来描述行为历史了，它将仅仅用来表达客观对象，表明简单的客观对象可以存在，并且能够单独存在，不依赖于其他任何东西"，这段话基本奠定了极限主义的理论基础。

极限主义艺术的作品表现形式多种多样，在公共空间有纪念性的雕塑及活动性的雕塑为主的艺术形式，还有室内空间通过材料与墙面形成对比并在地板上设计造型，或使造型由上而下从天花板悬浮于空间等。虽然它们在构成上没有独立的形态，但是和环境却构成了造型的整体性。极限主义在设计艺术领域里通过各种材料的运用，使造型更具有强烈的逻辑性。

极限主义其基本创作观念是非人格的，以建筑和工业为主导。极限主义艺术家抛弃了传统的可表现个人情感的绘画颜料，改用与现代生活有密切关系的非传统性的综合材料进行新的创作尝试，例如金属、玻璃、木材、石材等，因与工业技术组合而形成具有特色的"空间构成"，其设计理念是"把现实物构成现实空间"，对建筑、机械设计和包豪斯的理念产生了深远影响。

极限主义构成艺术的表现手法具有一定的工业色彩，在技巧方面重要的是焊接技术，主要人物为美国的戴维·史密斯。他利用工业零件进行雕塑创作，通过立方体和圆柱体的基本形态设计了很多观念性的作品。另外，史密斯对作品表面的材质效果非常重视，其特点是根据作品采用抛光的不锈钢或磨得发毛的材料，有时又将作品上色，形成视觉上的虚幻想和实空间。另一人物为安东尼·卡罗，他是史密斯的继承者，其艺术表现特点是运用大房梁和铁片创作，在作品上涂成单一的色调，有意选择使观者难以判定质感和轻重的颜色。在其作品中，无论多坚硬的材料在视觉上都具有了惊人的柔软之感（图6-4～图6-14）。

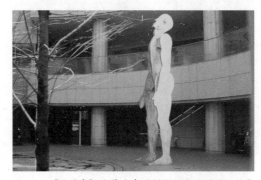

图6-4 《唱歌者》自然生态的树与抽象造型的人结合

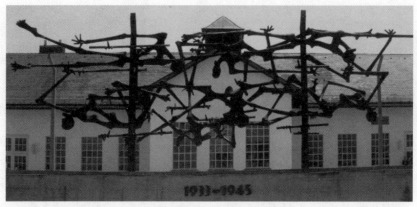

图 6-5　以建筑为背景的造型设计

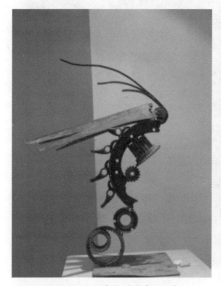

图 6-6　学生作品《骑车的人》

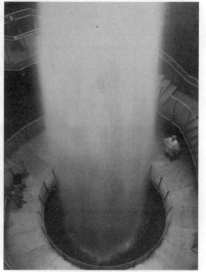

图 6-7　水体形成动态的空间

图 6-8　悬浮的形态

图 6-9　建筑与立体造型

图 6-10　现代艺术《锄耕机》

图 6-11　现代雕塑

图 6-12　现代景观设计

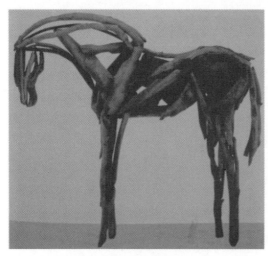

图 6-13　铜铸动物

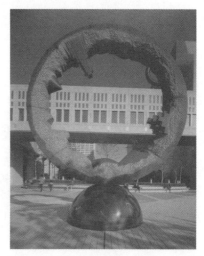

图 6-14　极简约造型体现了建筑的空间变化

6.3　装置艺术是立体构成中材料与空间的构成设计

6.3.1　装置艺术的特点和表现形式

装置艺术是一个令观者置身其中的、三维或多维度空间的艺术和创作的"环境"。这种"环境"是艺术设计者根据特定展览地点的室内外空间设计构成的艺术整体形态，现场性很强。它也是艺术家在特定的时空环境里，把人类生活中已消费或未消费过的物质文化实体化的表现，在艺术形式上进行有效的选择、利用、改造、组合等，使其演绎出新的展示个体或群体丰富的精神文化意蕴的艺术形态。装置艺术即是场地、材料和情感的综合展示艺术设计。

装置艺术的表现形式与其他艺术不同。装置构成的整体性要求相应独立的空间，在视觉、听觉等方面，不可受其他作品的影响和干扰。观者介入和参与是装置艺术不可分割的一部分，它是人们生活经验的延伸和继续。因为观者的进入参与，装置艺术所表现的形态和空间是多变的，它的构成元素是多元化的、互动的。装置艺术创造的环境，是用来包容观众、促使甚至迫使观众在界定的空间内，由被动观赏转换成为主动感受，这种感受要求观众除了积极思维和肢体介入外，还要使其包括视觉、听觉、触觉、嗅觉，甚至味觉在内的所有感官进行感受。这种感受要求在设计过程中对复杂的构成要素进行反复思考。装置艺术涉及的材料和空间是没有限定的，也不受任何艺术门类的限制，可以自由地综合使用绘画、雕塑、建筑、音乐、戏剧、诗歌、散文、电影、电视、录音、摄影等任何能够使用的手段。装置艺术是一种开放的艺术表现形式。有时为了调动观者或有意扰乱观者的习惯性思维，设计者会将经过夸张、强化或异化的空间进行处理组合。装置艺术是可变的艺术，艺术家既可以在展览期间改变组合，也可在异地展览时，增减或重新组合。装置艺术的发展受现代各类单一与复合观念的左右，也受其自身发展经验的积累所促动。装置艺术逐渐在内容关注、题材选择、文化指向、艺术定位、价值取向、情感流向、操作方法等方面，都呈现出多元繁复的状态。但从其总体来看，装置艺术的固有特征是无法改变的。近年来，装置艺术加入了更多媒介，如电子产品，尤其是时下盛行的 3D 投影等。

6.3.2　装置艺术的材料和表现手法

装置艺术从某种角度和意义上来说，是材料和物体形态的艺术，材料选择是否合适将会直接影响到作品的效果。传统的雕塑艺术对材料的选择和使用，其意义在表现美的造型中体现材料的坚固性和永恒性。雕塑家通过相关材料塑造形象，集中体现了技艺和材质的美感。装置艺术中材料和物品并非艺术家任意雕琢造型的对象，而是主动地参与进去为艺术家传达设计理念的媒介。在表现手法上，材料的概念和用途发生了变化。因为装置艺术涉及的对象是传统艺术材料之外的物质媒介，往往也是其他行业的加工对象，所以艺术家通过对现成物

品的利用，借助其他行业的工艺手法进行加工组合，如杜尚在小便器题字的手法，把自行车和木箱等拆装后再组合的方法等。现代工业生产和日常生活用品为艺术家提供了丰富的材料资源，多种多样人工材料和人造物品的出现，体现了现代文明的特征，装置艺术家在作品上更注重材料的选择和物性语言的表现（图 6-15 ～图 6-24）。

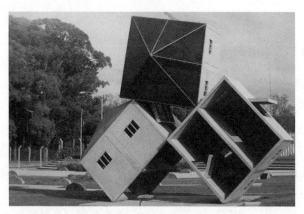

图 6-15　装置艺术形态

图 6-16　重复构成

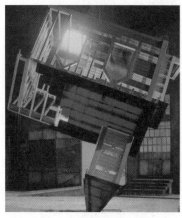

图 6-17　装置艺术（房间）

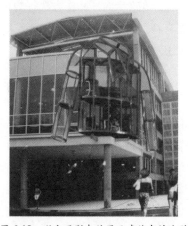

图 6-18　以主观形态放置于建筑中的造型

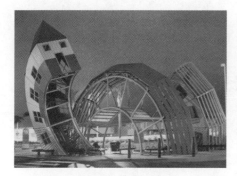

图 6-19　《巴士屋》

图 6-20　装置艺术（风筝）

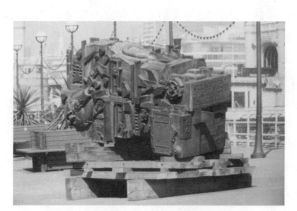

图 6-21　装置艺术（机器）

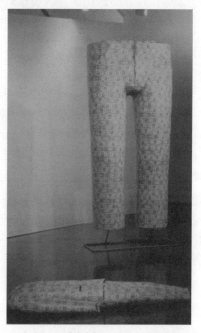

图 6-22　《过去》以美钞和金属构成

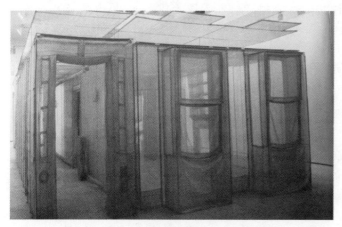

图 6-23　《完美人家》以丝绸和透明尼龙构成

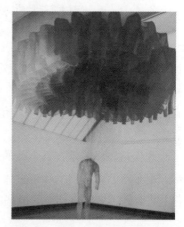

图 6-24　以不锈钢、线、麻等构成的造型

6.4 现代媒体为立体构成带来的可能性

6.4.1 现代媒体艺术的特点和表现形式

现代社会科学技术的进步发展，特别是数字技术的突飞猛进，极大地调动了艺术设计者的想象力。设计师运用计算机技术进行艺术创作非常普遍，它使艺术与技术建立起了前所未有的关系。新媒体艺术来源于20世纪六七十年代的观念艺术和早期的未来主义及达达主义，从20世纪70年代偶发艺术又转化为表演艺术。现代的新媒体艺术，主要是电路传输与计算机结合后所创作的艺术。新媒体艺术不同于现成品艺术、装置艺术、大地艺术等。它是一种以"光学"媒介和电子媒介为基本语言的新艺术学科，是建立在以数字技术为核心的基础上的。新媒体艺术主要表现手段为计算机图形图像。

新媒体艺术通过数码技术设计和制作作品。作品的构成形态要素也由于数码技术的特点而发生新的变化，其最明显的特点是连接性和互动性。其设计过程经过了五个阶段，即连结、融入、互动、转化、出现。新媒体艺术中物体的形态是虚拟的，存在于屏幕之中，它们受机械操控系统和环境系统的控制，使用者经由这些系统和作品之间产生的直接互动，参与并且改变了作品的影像、造型和意义。通过各类方式来引发作品的转化，可以借助触摸、空间移动或所发出的声音等。不论与作品之间的接口为键盘、鼠标、灯光及声音感应器、抑或其他更复杂精密，甚至是看不见的"扳机"，观赏者与作品之间的关系主要还是互动形式。连结性通过时空的超越，可将全球各地的人联系在一起。在网络空间中，使用者可扮演各种不同的身份和角色，搜索寻找各地域的信息，了解各不同国家的文化、产生新的社群关系。

6.4.2 新媒体艺术的材料和构成方式

新媒体艺术在材料上，运用了传统艺术从未使用过的材料。随着科学的日益发展，现代各种新型材料和技术也快速地被研发和使用到现代艺术之中，以硅晶和电子为基础的媒体目前正与生物学系统、源自分子科学和基因学的概念相融合。具有新意的新媒体艺术是"干性"硅晶计算机科技以及生命系统相关的"湿性"生物学的结合，表现出新媒体艺术无限扩展的前景。

现代新媒体艺术有其全新的形象构成方法，对形象认知的互动性和现实构筑形态的新方法。由于新的科学技术和新媒体的发展，使传统的立体构成方式也发生了转变，最根本的变化是将时间因素引进到空间形态中，是立体构成静态的造型，在观看的角度上处于动态之中，

为物体形态和人的视域之间提供了无限的可能性。随着现代新媒体艺术的发展，新的技术和构成形式会不断出现，对立体构成将会产生更深的影响（图 6-25 ～图 6-45）。

图 6-25　《流动的云》以现代数码技术设计的造型

图 6-26　通过数码技术使造型形成互动关系

图 6-27　通过观者的参与形成新的视觉关系

图 6-28　灯光使造型流动起来，具有韵律感

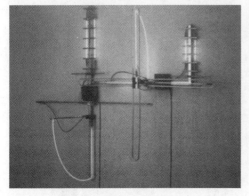

图 6-29　新媒体形式的造型 1

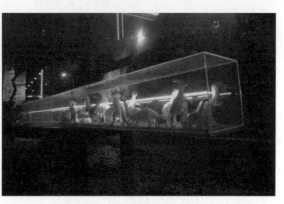

图 6-30　灯光造型装置

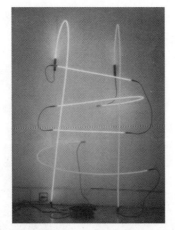

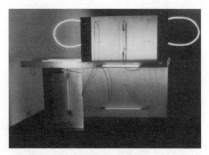

图 6-31　将时间引入空间形态中的动态造型设计　　　图 6-32　新媒体形式的造型 2

图 6-33　《梯》两只灯光电子一起和电线形成的构成　　图 6-34　新媒体形式的造型 3

图 6-35　现代立体造型设计　　　　　　图 6-36　木与石材的构成艺术

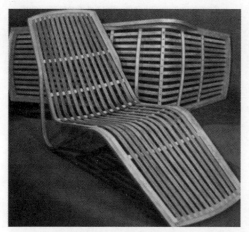

图 6-37　以线材构成的躺椅具有浓郁的包豪斯风格

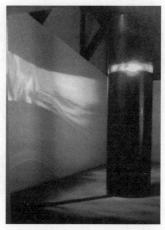

图 6-38　装置艺术

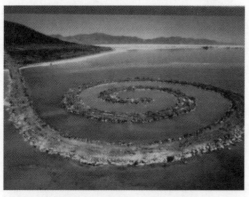

图 6-39　克里斯托夫妇的大地艺术

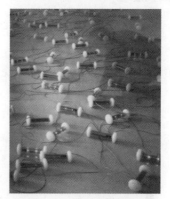

图 6-40　现代装置艺术设计

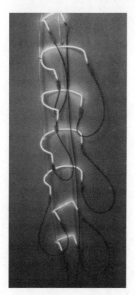

图 6-41　以灯管构成渐变的效果

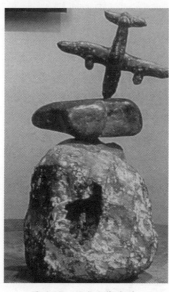

图 6-42　现代立体造型

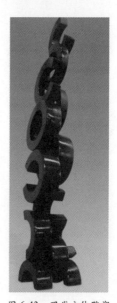

图 6-43　现代立体雕塑

图 6-44　作品《贯穿》　　　　　图 6-45　塑料与木材构成的桌子

综合练习：

（1）在把握材料和形态的前提下，寻找一特定空间，任选主题，进行空间构成练习。要求尽可能透过形式，把隐藏在材料和形态背后的含义发掘出来，使作品言之有物。

（2）对所设计作品进行文字论述。

07

第7章
立体构成在艺术与设计中的应用

教学目的

理解城市雕塑中的两种构成形式，立体构成在数字艺术、工业设计、视觉传达设计和环境设计中的应用及表达形式。

教学重点

- 立体构成在城市雕塑中的运用和表现方法。
- 立体构成对数字艺术影响。
- 工业设计中立体构成的表现形式和方法。
- 立体构成在包装设计和服装设计中的运用和表现手法。
- 环境设计中立体构成的运用和表现形式。

7.1 立体构成在城市雕塑中的应用

雕塑同建筑一样，现实生活中以立体的物质形态占据一定的、独特的空间位置，它是材料、质感、色彩、肌理、空间等方面的综合运用。城市雕塑为现代城市美化环境和空间起到了积极的作用，成功的雕塑是一个城市的标志和象征，代表了一个城市人们的精神面貌，其艺术表现形式和语言也潜移默化地提高了人们的审美意识。城市雕塑并非单纯的自我表现，而是与建筑、环境有机结合在一起的，是立体手法的恰当运用，如以块材组合的古埃及的金字塔与斯芬克斯狮身人面像，在大荒漠中表现了一种神秘和威严，形成了建筑、雕塑与环境三者的协调统一。 雕塑是技术与艺术的完美结合，城市雕塑是一个城市文化的折射和反映，在造型上应简洁、明快，富有特点。现代城市雕塑的设计制作与立体构成关系很大，好的立体构成作品就是一件现代抽象雕塑。城市雕塑可分为环境雕塑和雕塑小品，环境雕塑在立体构成的应用上，经常利用地形设计高低不等的平台，沿轴线方向设有广场，雕塑空间结构有高有低，

形成秩序感和节奏感，将观者的视线引向高点，气势恢宏，令人肃然起敬，此手法常常用于纪念性雕塑设计；雕塑小品重视运用协调的方式，在建筑、园林、水体景观中营造富有生命力和吸引力的环境氛围，形成自然、环境、雕塑与人的融合；抽象雕塑其形态具有广泛的适应性，因为它的构成技巧和表现形式灵活多变，任何要素均与周围的环境可形成对照，容易达到雕塑、建筑、自然的对比统一关系，例如空间对比、色调对比、虚实对比、形态对比、量感对比、肌理对比等。立体构成在城市雕塑的应用上，表现形式和手法多样，造型和材料各异。主要表现在以下两种构成形式上。

7.1.1　动立体构成

动立体构成是利用振子和力学的平衡原理而形成的。它研究的范围主要是各种高、低级动物和飞机、汽车等较高级的自动机械，另外还有各种简单朴素的可动装置，如滚动体（球、环、圆筒、车轮）、旋转体（陀螺、回转器）、振动体（钟摆、弹簧、秋千、乐器上的弦线、弓上的弦）；也包括靠平衡而变化的物体、靠空气流动产生的物体、靠动力联动而运动的物体及靠非动力而运动的物体等。动立体构成的表现形式不但给冰冷的金属赋予了有机的生命力，而且也开拓了现代雕刻艺术的新境界，主要材料是铁丝和金属板。

7.1.2　光立体构成

科技的应用使我们在夜晚能感受到光立体的魅力。光立体构成是指通过选择与光有特别关系的材料来进行的立体构成，主要研究的是以光为目的的构成范围。夜晚都市中五彩缤纷的霓虹灯，激光器散发出的各种点线交叉的光束，这些都是光立体的表现形式，也使我们可感受到光立体的魅力。现代光立体构成一般强调的是光与运动相联系的特征。立体构成在城市雕塑设计与应用中占有重要的地位。现代构成雕塑运用立体构成中的概念性元素，通过对形体的切割、扭结、抛光、回旋、堆积等方式，应用不同的材质和肌理在视觉上形成冲击力较强，并具有一定体量感和震撼力的雕塑艺术（图7-1～图7-10）。

图 7-1　石雕　　　　　　　　　　　图 7-2　块面结合的雕塑

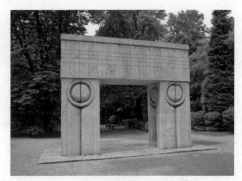

图 7-3　广场雕塑布朗库西《吻之门》

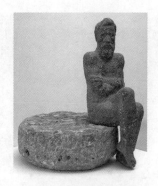

图 7-4　块体构成的雕塑

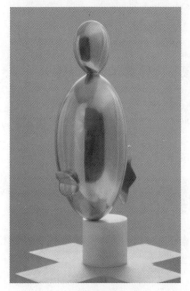

图 7-5　布朗库西《人像》

图 7-6　布朗库西《吻》

图 7-7　木雕

图 7-8　石雕

图 7-9　布朗库西《鱼》

图 7-10　以光构成体现造型

7.2　立体构成在数字艺术中的应用

在数字艺术中，立体构成研究三维或多维空间形态所创造的基本规律，主要研究的是三维或多维空间形态中形象思维与逻辑思维的能力。立体构成在数字艺术中的表现形式和应用方法，包括两个方面的内容。

7.2.1　通过将造型结构和设计元素进行孤立的检视

分析其内在规律和构成形式，运用不同造型元素的情感特征，设计出具有一定情趣的、积极的动漫形象。

7.2.2　通过对视觉艺术、影视艺术经典作品和自然形态的构成分析

探寻并把握其内在精神、潜在结构、表现方式和基本形式，对构成形态的法则进行总结，构成符合视觉传达意义作品。

立体构成在数字艺术中的运用，其表现特点是设计者在创作中会强调作品的意境和联想，着力表现其内容情节，营造一种独立而有色彩的场景和空间，构建一个奇幻的时空氛围。强化造型视觉中心的内容表现，以夸张、抽象、变异等手法进行三维或多维的形象设计，使观者进入意境，感受特殊形态赋予的视觉享受，进而完成由意境到联想的过程。

数字艺术运用立体构成的形式法则，可多角度多空间地进行设计创作，其表现形式、表现手法和表现题材丰富多样，如模拟自然的物象，用抽象或具象的形态来分割空间场景，寻找表现周围生活空间中各类用途和不同造型；亦可将人物形态和神态采用夸张的手法进行设计；通过对传说或神话人物及场景和道具作为设计元素进行再创作。在设计与应用中，利用蔬菜水果等生活中常见素材做设计元素，将会表现出动漫艺术中轻松愉快、生动可爱的特征（图 7-11～图 7-12）。

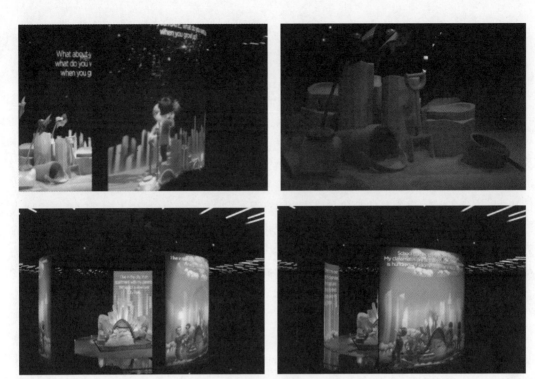

图 7-11　上海世博会澳大利亚馆 1

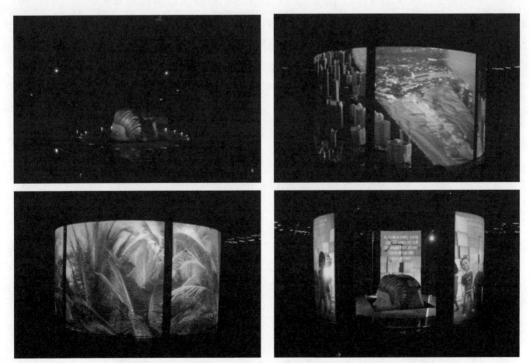

图 7-12　上海世博会澳大利亚馆 2

7.3 立体构成在工业产品设计中的应用

　　立体构成是现代造型艺术设计的基础。立体构成在工业产品设计中应用范围很广，所涉及的范围有产品设计、灯具设计和家具设计。产品设计最初是为了满足人们基本生活的需要，随着时代的发展，人类对产品的要求变得越来越高，审美能力也逐渐提升，对产品不仅仅注重其功能，也开始注重产品的品位和风格，对产品外观的造型设计提出了更高的要求。现代设计目的是以人为本，为人服务的，因此，现代产品设计的关键是要解决好人、物和环境的关系。在设计应用中，现代产品设计通过立体构成的基本原理，运用抽象造型对几何形体进行切割、组合、渐变、重复等表现手法，可使产品具有较强的现代感和体量感，在视觉上具有良好的节奏感和韵律美，更能满足现代人的需求。

　　工业产品的造型美感具有两个特征：形式美感和技术美感。形式美感是产品形态外观所带来的视觉愉悦感；技术美感是产品以其内在结构的合理、和谐、秩序所呈现出的美感。这两种美感的形成和产生与构成该产品的形态和它们的组合有关，这些组合关系中包含了立体构成的不同形式的关系。

　　立体构成在灯具和家具设计中的应用也很广泛。在现代灯具的设计中，通过对材料、色彩、造型的表现，运用立体构成中的切割、折叠、卷曲、反转等手法，构成了造型美感极强的灯具设计。在现代家具设计中，运用立体构成中的表现形式，以节奏、曲直、刚柔、质感、对比等手法进行造型设计，形成了现代家具简约、富有个性的特征和现代设计风格，也更加符合现代人的审美情趣（图 7-13 ～图 7-23）。

图 7-13　家具设计

图 7-14　板材构成设计

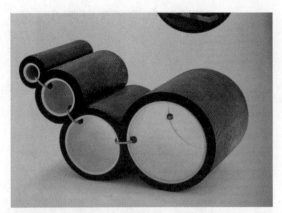

图 7-15　柱式构成设计的椅子

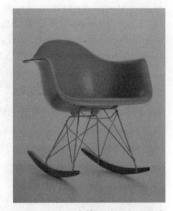

图 7-16　现代座椅设计，线面结合

图 7-17　仿生灯具设计

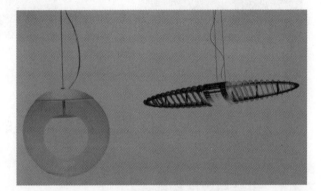

图 7-18　不同造型的灯具

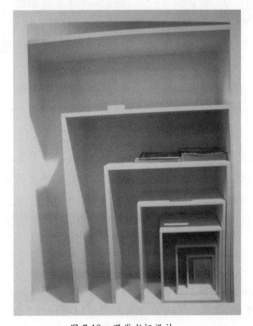

图 7-19　现代书柜设计

图 7-20　灯具设计

图 7-21 运用折叠、曲折形式设计的灯具

图 7-22 切割手法设计的灯具

7.4 立体构成在包装设计与服装设计中的应用

7.4.1 包装与立体构成

现代商品的包装设计与立体构成有着密切的关系。包装设计从造型设计到容器设计，都离不开立体造型。包装的盒形设计、容器造型设计都是由其本身的功能来决定形态的，是根据被包装产品的性质、形状和重量来决定的。将立体构成的基本原理运用到包装的造型结构中是较为科学的一种设计手段。

纸盒设计是一个立体的造型设计，其形态大都是从立体构成中的基本形态演变而来的。纸型的制作过程是由各个面的移动、堆积、折叠等包围形成的一个多面形体。面在立体构成中起着分割空间的作用，在盒形设计中不同部位的面，可运用立体构成中的切割、旋转、折叠、插入等方式进行表现,其得到的面体和形态将会有不同的情感特征。例如,平面具有平整、光滑、简洁之特点;曲面具有柔软、温和、富有弹性的特点;圆形态具有单纯、圆满的感情色彩等。对于一些个性化特征的异形盒体,其造型丰富的变化性和表现形式都是立体构成基本原理的体现。通过运用立体构成的基本形态，可以使包装设计在表现手法和空间造型中具有了较强的体量感和构成感。

包装的容器造型设计是一门立体空间艺术。它运用不同的材料和加工手法进行空间立体形象的设计。包装容器的设计在基本形确定后，经常采用雕塑法进行形体的切割或组合，其对基本形的定位,是根据几何形体进行设计处理。例如,化妆品的瓶型通常以圆柱体为基本形,

而立体构成中的柱式结构主要体现在柱端变化、柱面变化和柱体的棱线变化等三方面。在表现手法上，采用对各部位的切割、折屈、旋转、凹入等手法进行设计。很多香水瓶的设计中，往往也是在方形、椭圆形的基础上切割或扭转，从而形成多角形的瓶形，加强了玻璃的折光效果。

另外，在容器造型设计中会运用立体构成中的仿生形态，直接模仿某一具象形态，以增强商品的直观效果，增强情趣，吸引消费者。立体构成中的仿生结构反映了五彩缤纷的现实生活，为丰富和完善设计者的表现能力提供了较好的帮助。在包装容器的表面设计中，可采用肌理的设计加强视觉效果。

7.4.2　服装与立体构成

立体构成是以空间立体形态为研究对象的，它使设计者对造型能力的培养和空间意识的强化得到了提高。对材料的认识以及由材料而引起的新构想，可启发设计者的直观判断力和潜在的思维力。

服装设计是运用美的规律设计创造生命的新形态和新形式，形成服装造型中的材质感、肌理感和空间感的表现形态。立体构成在服装设计中的应用主要表现在四个方面。

1. 线立体构成在服装中的应用

线立体构成在服装中的应用主要是线与体在造型侧重上的结合，运用立体的线进行重复、渐变、扭曲等表现形式，体现服装造型中空间的延展性和虚实的变幻感。其特征是以数目不等的线状材质构成服装造型，其表现形式可运用不同线材的密度和结构形成新的造型。这种造型形态会表现出一定动感的节奏和韵律，并具有灵活运用的方向感，在视觉上产生了体量轻、动感强、空间变化丰富的艺术效果。

2. 面立体构成在服装中的应用

面立体构成在服装中的应用是以面体材料进行重复、渐变、面群和面层的排列组合，构成服装造型的表现形式，是服装立体造型具有了虚实的量感和空间的层次。面体构成在服装造型上的特点表现为结构感和体量感较强，其形态呈现出明确的轻薄感和延伸感。

3. 块立体构成在服装中的应用

块材在服装立体构成设计中是指服装材料的体积感。其特征是利用不同面材组合形成的特殊形式，构成了与人体之间的丰富表情。其表现手法是突出体积感，并通过堆砌、拼接等完成作品的设计。

4. 肌理在服装造型中的应用

肌理是服装表面材料的质感特征。这些表面特殊的肌理效果使服装立体造型具有了不同的视觉感应，其表现特点是以面材为基础，在构成形态上充分利用面材，进行半立体手法对表层的肌理变化设计，达到创造形态的目的，如辑缝、雕绣、抽褶等表现形式，都会使服装在视觉上具有一定的艺术感染力（图 7-23 ～图 7-26）。

图 7-23　红酒包装设计

图 7-24　学生包装设计作品

图 7-25　空间造型设计

图 7-26　块面构成与服装设计

7.5　立体构成在环境艺术设计中的应用

立体构成在环境艺术设计中主要有三个方面：建筑设计、展示设计、景观设计。

7.5.1　立体构成与建筑设计

建筑设计是对空间进行研究和运用的形式。建筑中空间与形体是其设计的本质。在建筑空间的限定、分割和组合的过程中，也包含了文化、环境、技术、材料、功能等设计因素，形成了风格各异、形式不同的建筑艺术设计。建筑设计中的空间和空间的组织结构是其主要表现形式和内容。建筑艺术设计是在自然环境中，通过原始心理空间，运用建筑材料限定空间，构成相对小的物理空间。此物理空间被称为建筑空间的原型态，这种原型态大都呈现的是几何形体，并以数种几何形体之间通过重复排列、叠加相交、切割延伸等方式，相互组合为一体，塑造建筑形态。建筑设计中，立体构成的法则和原理被广泛运用，建筑的组织结构形式和立体构成中的形体组合构成相同。

在建筑设计中运用建筑模型，可使人们对设计意图有更明确的认识。建筑模型给人提供了建筑的整体形态和多维的空间视觉形象。而建筑模型的制作，就是通过立体构成的原理，运用整体的几何形态，使建筑结构层次分明、空间分割合理，使造型更具有现代性。

7.5.2　立体构成与展示设计

展示设计主要内容包括两个方面，第一方面是书面规划的确定，主要是内容和主题的确定、环境气氛的设想、对道具与展示效果的要求等；第二方面是艺术表现形式的设计，主要是空间形态的设计、结构与联系、平面布局与参观路线、展示物体造型、装饰风格与形式、色彩与照明气氛、展示艺术及陈列艺术手法的确定等设计。这些都必须有较强的空间设计，要求对有限的空间进行充分的利用，强调突出物体的形态。作为设计师需要进行巧妙构思、发挥想象，运用立体构成的原理和法则，通过对空间形态的分割或利用几何形体的组合、排列、变形、夸张等手法表现主题，突出物体造型，形成简洁、流畅、醒目的，充满体积感和使人愉悦的展示效果。

7.5.3　立体构成与景观设计

立体构成和景观设计最直接的关系，就是制作景观设计模型，因为模型比平面更直观。如果说联系和区别，两者的联系就是立体构成和景观都是体现三维立体空间的设计，立体构成是学习、分析、研究立体空间尺度的基础。景观设计相对其他设计来讲，主要注重的是立体空间尺度和环境中造型的美感。所以立体构成与景观设计的联系比较紧密。它们两者的区别是：立体构成主要表现的是在立体空间尺度和形态变化上，而景观设计具有多重复杂性，除了空间还有色彩、材质、功能等很多因素，尤其是功能。运用立体构成的表现形式，通过抽象的形态、仿生的形态，以及不同材料的立体形态，使景观设计在表现形式和空间塑造上具有了丰富的形态和极强的艺术感染力（图7-27～图7-38）。

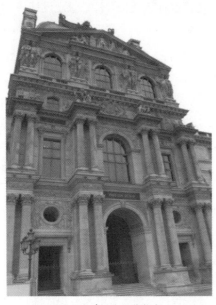

图 7-27　建筑与立体构成

图 7-28　门头设计

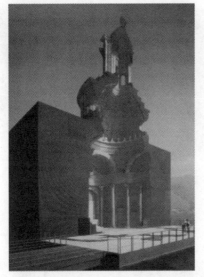

图 7-29 灯光构成与建筑　　　　图 7-30 立体构成在展示设计中的运用 1

图 7-31 立体构成在展示设计中的运用 2

图 7-32 立体构成在展示设计中的运用 3

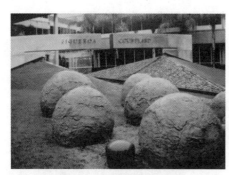

图 7-33　以块材形成景观设计

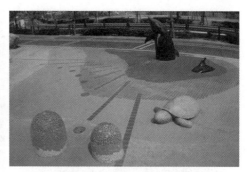

图 7-34　景观小品 1

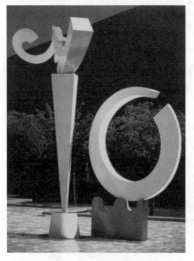

图 7-35　景观小品 2

图 7-36　多功能的景观造型

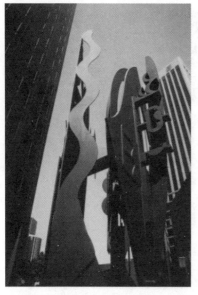

图 7-37　建筑空间与立体构成

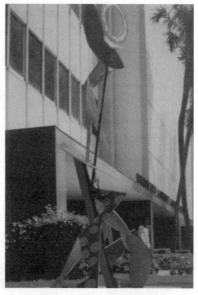

图 7-38　建筑空间与动态效果

参考文献

[1] 马承源 . 中国青铜器 [M]. 上海：上海古籍出版社，2001.

[2] 辛华泉 . 空间构成 [M]. 哈尔滨：黑龙江美术出版社，1992.

[3] 倪建森 . 中国佛教装饰 [M]. 南宁：广西美术出版社，2000.

[4] 张耀 . 商周青铜器与青铜器雕塑艺术 [M]. 北京：中国书籍出版社，2012.

[5] 诸葛雨阳 . 公共艺术设计 [M]. 北京：中国电力出版社，2007.

[6] 徐建融 . 中国美术史标准教程 [M]. 上海：上海书画出版社，1992.

[7] 敏泽 . 中国美学思想史 [M]. 济南：齐鲁书社，1989.

[8] 杨伯达 . 中国玉器全集 [M]. 石家庄：河北美术出版社，2006.

[9] 中国玉器全集编辑委员会 . 中国玉器全集 [M]. 石家庄：河北美术出版社，2006.

[10] 张耀 . 玉韵：中国古代玉石雕刻艺术研究 [M]. 北京：中国文史出版社，2011.

[11] 王铁成，刘玉庭 . 装饰雕塑 [M]. 北京：中国纺织出版社，2004.

[12] 王安霞 . 构成设计 [M]. 武汉：武汉理工大学出版社，2006.

[13] 王汉卿 . 立体构成 [M]. 重庆：西南师范大学出版社，2005.

[14] 中央美术学院美术史系中国美术史教研室 . 中国美术简史 [M]. 北京：高等教育出版社，1990.

后　记

　　从事立体构成教学十几年来，笔者深深地感到，立体构成这门课程在平时的教学中既具有其不可替代的作用和优势，也存在着不足。其优势在于，具有独立的设计理念的同时也影响着很多艺术门类的创作，如环境设计、工艺设计、服装设计、雕塑设计等，并与这些艺术门类相互交融。其不足则在于教学上将立体构成往往只作为单纯的技法练习，而忽视了通过立体构成的练习启发学生想象力、开拓活跃思维这一方面的作用。因此，本书在撰写时尽己所能，同时参考、追踪国内国际由古至今的资料，最大限度地体现立体构成艺术化的学习。在这个过程中，虽然力求不遗不漏，但仍然不免会有错误，希望读者在阅读学习中能及时有所反馈，以便充实、完善、改进，在此非常感谢。

　　另外，本书的出版得到了云南艺术学院高等职业教育学院的资助和支持，在此特别感谢！

<div align="right">2022 年 6 月</div>